세계 미술관 기행

베를린 국립 회화관

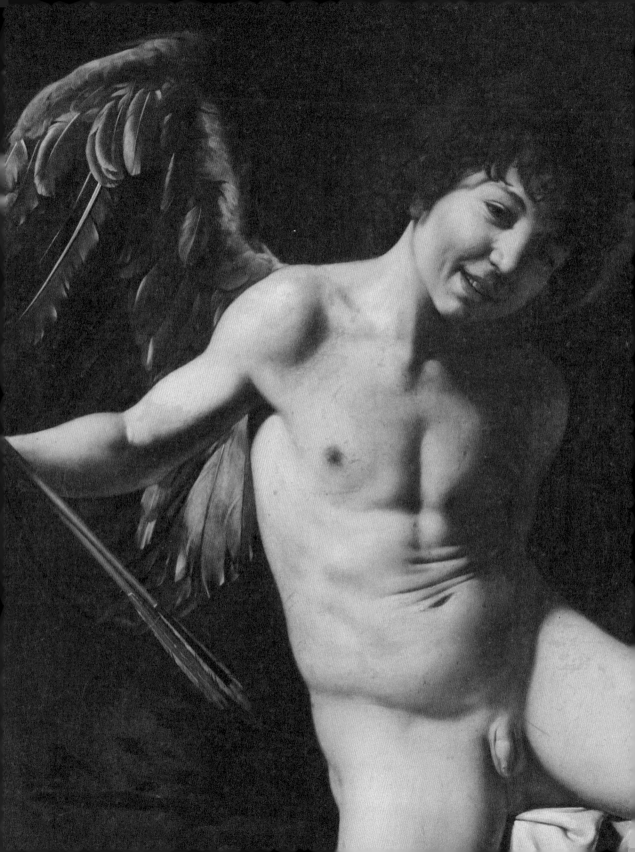

세계
미술관
기행

베를린
국립 회화관

윌리엄 델로 로소 지음 | 최병진 옮김

마로니에북스

Berlino. Gemäldegalerie Museum

©2005 Mondadori Electa S.p.A., Milano

Korean translation rights arranged with
Arnoldo Mondadori Editore S.p.A., Milano,
through Young Agency, Inc., Korea

세계 미술관 기행

베를린 국립 회화관

지은이 윌리엄 델로 로소
옮긴이 최병진

초판 1쇄 2014년 5월 12일

발행인 이상만
발행처 마로니에북스
등록 2003년 4월 14일 제 2003-71호
주소 (110-809) 서울시 종로구 동숭동 1-81 정보빌딩
대표 02-741-9191
편집부 02-744-9191
팩스 02-3673-0260
홈페이지 www.maroniebooks.com

ISBN 978-89-6053-349-3
ISBN 978-89-6053-012-6(set)

* 책값은 뒤표지에 있습니다.

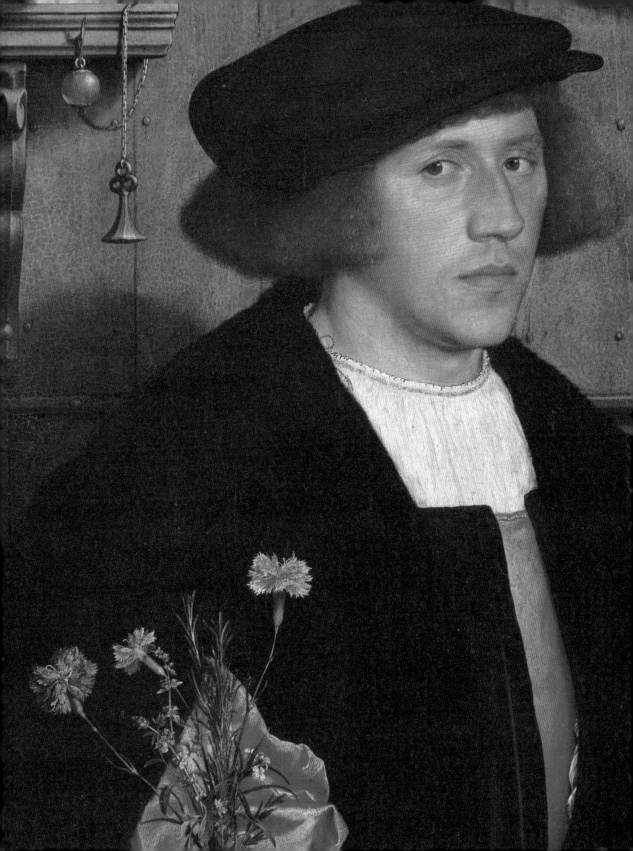

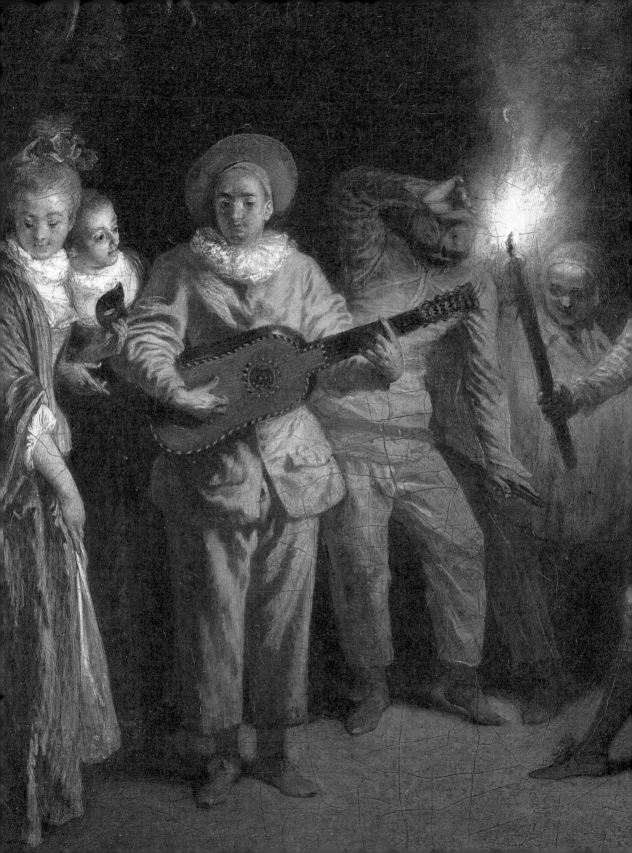

차 례

서 문

찬바람이 불어오던 1998년 아침 베를린 국립 회화관은 역사적으로 새로운 전기를 맞이했다. 하인츠 힐머(Heinz Hilmer)와 크리스토프 새틀러(Christoph Sattler)는 차가워 보일 정도로 견고하고 장엄한 건축물을 기획했다. 이들은 베를린의 쿤스트포룸 구역에서 베를린 국립 회화관을 기획했다. 이곳에는 냉전 시대에 동베를린에 있었던 보데 미술관(Bode-Museum)과 서베를린에 있었던 다렘 미술관(Museum in Dahlem)의 소장품들이 전시되어 있으며 이는 고대부터 근대로 이어지는 대표적인 명화 컬렉션으로 알려졌다. 제2차 세계대전 이후 러시아의 점령지였던 동베를린에 위치한 보데 미술관의 소장품들과 미국이 점령했던 서베를린에 있던 다렘 미술관의 소장품들이 한 지붕 아래 모여 있는 것이다. 현재 미술관은 50여 개의 전시실이 위치한 2층에서만 900여 점의 그림을 전시하며, 1층에 있는 스튜디엔 갤러리에는 400여 점의 그림이 걸려 있다. 관람객들은 통일성 있는 2km 정도의 동선을 따라서 산책이 가능하며 조토, 카라바조, 판 에이크, 멤링, 뒤러, 렘브란트, 벨라스케스, 베르메르와 같은 유럽 미술사를 대표하는 화가들의 작품을 통해 서구 미술사의 전통을 이해하며 감동을 느낄 수 있다. 하지만 베를린 국립 회화관은 현재 소장품에 비해 공간이 너무 협소하다는 한 가지 결점을 가지고 있다. 지금도 1,600여 점의 작품들이 수장고에서 전시를 위해 대기하고 있다.

왜 이런 일들이 일어났을까? 베를린 서쪽에 위치한 쿤스트포룸 지역에 건설된 베를린 국립 회화관은 다렘 미술관의 컬렉션을 기준으로 기획되었다. 이미 1960년대부터 1970년대를 지나는 동안 새로운 미술관의 필요성이 대두되었고, 오랜 검토 후에 1986년 힐머와 새틀러는 새로운 미술관을 다렘 미술관의 작품 수에 맞춰 적절한 규모로 기획했다. 하지만 이들이 역사적인 변화까지 예측할 수는 없었다. 1989년 베를린 장벽이 무너졌고 미술관의 기획도 극적인 변화를 겪게 되었다. 1986년 건립을 시작했던 미술관이 완성된 후에 여러 박물관이 통폐합되는 과정을 겪었고 같은 기원을 가지고 있었던 두 미술관의 컬렉션이 베를린 국립 회화관의 지붕아래 둥지를 틀게 된 것이다. 새로운 회화관은 규모가 컸지만 역설적으로 공간은 부족하게 되었다. 다행히 회화관 내부에는 발터 데 마리아(Walter De Maria)의 분수 조형물만 설치될 예정이었기 때문에 협소하지만 공간을 효율적으로 사용하는 것이 어느 정도 가능했다.

하지만 베를린 국립 회화관의 새로운 건축이 주는 장점도 있다. 예를 들어 벽에 창문을 배치하지 않았기 때문에 공간을 양편으로 이용할 수 있었으며 천장에 배치된 조명은 작품 감

상에 최적의 조건을 만들어낸다.

관람객은 매표소를 지나 이탈리아의 토리노에서 볼 수 있는 과리노 과리니(Guarino Guarini)의 설계가 연상되는 돔이 있는 긴 회랑으로 들어서게 된다. 여기서부터는 관람객에게 두 개의 동선이 제시된다. 우측 동선을 따라가면 중세부터 17세기까지 연대순으로 독일, 플랑드르, 네덜란드, 영국, 프랑스 회화 작품을 만날 수 있고, 좌측 동선을 따라간다면 동일한 연대로 기획된 이탈리아, 스페인, 그리고 몇몇 프랑스의 작품을 만날 수 있다. 관람객의 편의를 위해 미술관은 다른 색상의 카펫트를 통해 지리적인 기원을 알려준다. 독일어 안내문이 있지만 이 공간은 별 다른 안내가 없어도 눈이 가는 대로 수많은 과거의 명화를 보고 관찰할 수 있다. 조토의 〈성모의 죽음〉이 보이고, 다른 편엔 마사초의 〈카르미네 교회의 대좌(제단화)〉가 놓여 있다. 다시 피에로 델라 프란체스카의 〈성 히에로니무스〉가 보이고 만테냐의 패널화 세 점과 라파엘로의 〈솔리의 성모〉와 〈테라 누오바의 성모〉를 보게 되며, 티치아노의 〈베누스와 오르간 연주자〉, 카라바조의 〈승리의 큐피트〉가 뒤를 잇는다. 다른 편에는 티에폴로의 명화들과 카날레토의 베두타(vedute)들도 보인다. 플랑드르와 네덜란드 전시실로 들어가면 판 에이크의 작품 세 점과 페트루스 크리스투스, 판 데르 베이든, 판 데르 후스, 브뢰헬, 루벤스, 베르메르, 렘브란트(이 중에는 〈금빛 투구를 쓴 남자〉도 포함되어 있는데 이 그림은 한때 베를린 박물관의 상징이었으며, 유파에 따라 지금의 방에 전시되었다)의 작품들이 전시되어 있다. 그리고 뒤러와 홀바인, 벨라스케스와 무리요, 그리고 라 튀르와 샤르댕의 작품이 펼쳐진다.

한편 수장고로 이어지는 계단의 천장에는 원래 베네치아의 모체니고 팔라초(Palazzo Mocenigo)에 있었던 세바스티아노 리치(Sebastiano Ricci)의 작품들이 걸려 있었다. 이탈리아는 이 작품들의 반환을 요청했고 독일과 이를 둘러싼 논쟁을 벌였다. 이 작품은 1941년 안드레아 디 로빌란트(Andrea di Robilant)가 아돌프 히틀러(Adolf Hitler)에게 판매한 것이었다. 독일의 독재자는 이 작품을 가지기 위해 많은 돈을 지불했고, 린츠 박물관에 기증했었다. 이탈리아의 보타이(Giuseppe Bottai)는 이 작품의 판매를 반대했지만 무솔리니(Benito Mussolini)의 압력으로 이 작품을 넘겨야 했다. 오랜 법정 공방 후에 판사들은 독일의 손을 들어주었고 결국 이 작품은 베를린 국립 회화관에 남았다. 어쩔 수 없지만 이곳을 방문할 또 다른 이유가 생긴 것이다.

마르코 카르미나티

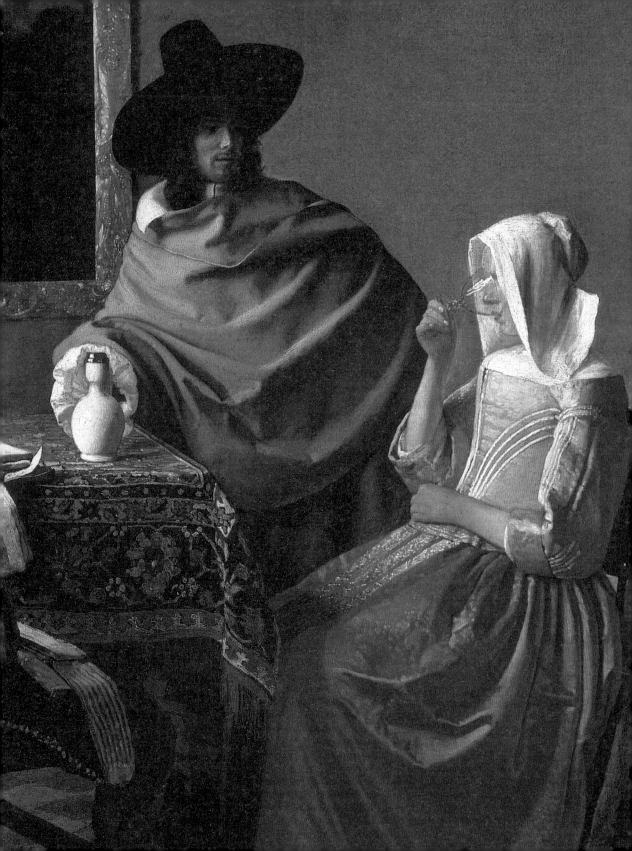

베를린 국립 회화관

"미적 감상과 역사적인 의미가 조화를 이루지 않는다고 말할 수는 없을 것이다. 그러나 '감상한 후 교훈을 얻는다'는 점은 분명 하나의 원칙처럼 적용될 수 있을 것이다."
—프리드리히 바겐과 칼 프리드리히 쉰켈 사이의 서간문 중에서, 1828

1830년 8월 3일 군주 프리드리히 빌헬름 4세(Federico Guglielmo IV)의 유산으로 구성된 새로운 박물관이 문을 열었다. 그렇게 해서 태어난 베를린 고미술관(Altes Museum)은 슈타트슐로스(Stadtschloß) 왕궁을 마주보고 있다. 그러나 어떤 사람도 이 컬렉션이 이후 수세기 동안 지속된 지성적이고 정치적인 관점에서 성공을 거두게 될지 예측하지는 못했다. 프리드리히 쉰켈(Friedrich Schinkel)과 프리드리히 빌헬름 3세는 함께 권력을 상징하는 장소를 골랐다. 베를린 고미술관이 건립된 공간에는 왕궁과 대성당, 대학교가 배치되어 있었고, 예술에 대한 후원을 통해 국가로서 프로이센 왕국의 이상을 대표하기 시작했다. 이후 등장한 새로운 기획들은 세계의 모든 예술에 대해 국내적으로 토론하고 이를 통해 하나의 목표를 위한 계획을 세우고 구현할 목적을 갖고 있었다.

베를린 고미술관이 건립되었을 때 1층에는 고전미술 컬렉션이 배치되어 있었고, 2층에는 미술관이 배치되었다. 그러나 왕실에서 내려온 소장품의 수는 적었고, 이후 브란덴부르크의 군주들 역시 컬렉션의 확장에는 많은 관심을 가지고 있지 않았다. 이전까지 예술품의 주문과 구입은 드레스덴, 카셀, 브라운슈바이크와 같은 도시의 군주들이 수집해왔다.

1675년부터 선제후들이 등장하면서 베를린에는 오렌지 가문의 유산들과 네덜란드에서 도착한 그림들이 유입되었고, 이는 이후 왕궁의 '쿤스트카머'(Kunstkammer, 수집의 방)를 구성하고 황제들의 거주지를 장식하는 데 활용되었다. 그러나 다소 폐쇄적인 문화적 관점은 프리드리히 대제(Federico il Grande)의 등장으로 바뀌기 시작했다. 그는 프랑스의 예술을 둘러싼 정치적인 모델에 매료되어 있었다. 그로 인해서 베를린, 포츠담, 라인스베르크와 같은 왕의 거주지에 와토와 랑크레(Lancret)와 같은 화가들의 작품이 도착했다. 이후 1755년 포츠담의 상수시(Sanssouci) 궁전에 새로운 갤러리가 건설되었고, 이곳에 대제가 열정을 가지고 있었던 르네상스와 바로크 시대 작가들의 작품을 수집하기 시작했다. 이 안에는 루벤스(Rubens), 렘브란트, 코레조(Correggio)와 같은 화가들의 작품이 포함되어 있었다. 작품을 구입할 기회는 적었지만 작품을

구입해야 할 때 그는 결단력 있게 추진했다.

1798년에 이르러 베를린에 혁신적인 박물관에 대한 기획이 실현되었고 이 시기에 예술을 둘러싼 다양한 접근 방식이 고려되었다. 그 결과 베를린에 프로이센 왕실의 유산과 고대 조각상들이 소장품으로 영입되었다. 이 기획을 추진한 책임자는 고고학자인 알로이스 히르트(Alois Hirt)로 그는 처음으로 미술품의 컬렉션이 왕실의 호기심을 만족시키는 것보다 대중을 교육하기 위한 수단으로서의 유효성을 강조했다. 그는 "미술관은 취향에 대한 교육을 제공해야 하며, 그러기 위한 첫 번째 규칙은 작품을 적절하게 전시해야 한다"고 주장했다. 작품의 전시 기준은 근본적으로 교육적인 목적에 따라 구성되었으며, 고전주의에 대한 새로운 관심을 바탕으로 고안된 과학적인 범주에 따라서 배치되었다. 여기에는 이전까지 컬렉터로서 군주가 인식하지 못했던 철학적인 가치도 포함하고 있었다. 프리드리히 빌헬름 3세는 이 기획을 매우 좋아했으며 나폴레옹(Napoleon Bonaparte)과의 전쟁조차도 이 기획의 실현을 막지 못했다. 결국 새로운 박물관은 문화의 혁신과 19세기 초반의 프로이센 왕국의 이상을 집결시키는 계기를 만들어냈다. 그 결과 진정한 의미에서 문화적인 통일성을 지닌 국가로서 독일이 구성되고 처음으로 의미심장한 박물관이 고안되었던 것이다. 물론 1815년까지 파리에 유럽의 명작들을 모아놓았던 나폴레옹 박물관이 공공 박물관의 형식으로 존재했다. 하지만 독일의 경우에는 군주의 개인적 취향이 배제된 채 적절한 분류체계에 따라 구성된 컬렉션을 통해서 대중의 요구를 만족시킬 수 있는 최초의 박물관이 설립된 것이다. 군주의 적극적인 후원 속에서 예술 위원회가 설립되었고 이 중에는 건축가였던 카를 프리드리히 쉰켈(Karl Friedrich Schinkel)과 대학의 설립자였던 빌헬름 폰 훔볼트(Wilhelm von Humboldt), 감정가였던 폰 루모르(Von Rumohr)와 그의 제자였던 카를 구스타프 바겐(Karl Gustav Waagen, 그는 이후 베를린 고미술관의 초대 관장이 되었다)이 포함되어 있었으며, 이들은 새로운 컬렉션을 구입하기 위한 정책들을 조율했다.

이 위원회에서 처음 수행했던 사업은 1815년 주스티니아니(Giustiniani) 컬렉션의 구매였으며 이를 통해서 이탈리아 초기 바로크의 작품들이 도착했다. 이 안에는 카라바조의 작품들(현재 〈승리의 큐피트〉만 보존되어 있다)이 포함되어 있었으며 카라치 형제들의 작품 일부와 클로드 로랭(Claude Lorrain)의 작품도 몇 점 있었다. 그러나 주스티니아니 컬렉션에서 유래한 그림들은 컬렉션의 형태를 유지하지 않고 일부 작품들은 왕실의 벽을 장식하기 위해서 옮겨졌다. 1817년에는 부아레스(Boisseree) 형제가 수집한 고대 독일 작품들을 구입했지만 당시 재무국은 중세 미술품들에 대해서만 주의를 기울였다.

1821년 여러 번에 걸친 조율 끝에 베를린에 방문한 영국의 부유한 상인 에드워드 솔리(Edward Solly)의 컬렉션을 구입해서 컬렉션을 확장했다. 3,000점이 넘는 그림들로 구성된 그의 컬렉션

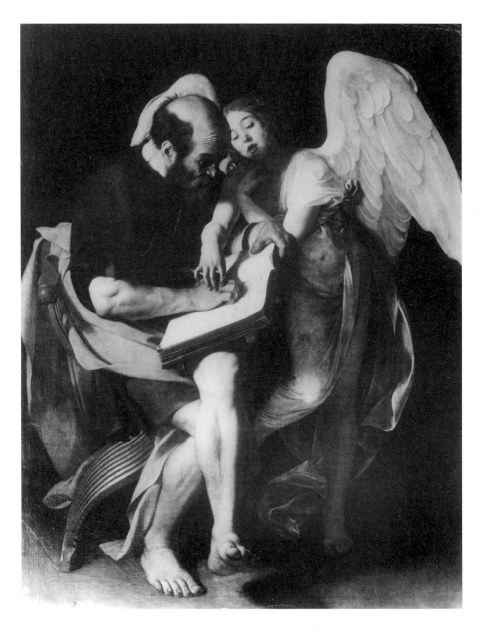

카라바조
〈성 마태와 천사〉
카이저 프리드리히
박물관 소장
1602년

에는 홀바인, 필리포 리피, 보티첼리와 페트루스 크리스투스의 작품들이 포함되어 있었다. 그 결과 새로운 국립 박물관에 걸맞는 컬렉션으로 규모를 확장할 수 있었다. 이 과정에서 왕은 당시 자신의 컬렉션에 포함되어 있으며 동시대의 평가에 따라 호평 받았던 작품들을 다시 미술관 컬렉션에 포함시켰다. 그 결과 조토, 카라바조, 판 에이크, 렘브란트, 루벤스, 와토와 같은

다양한 시대와 국적의 그림들이 포함되었고 1830년 미술관이 공식적으로 개관한다. 이때 왕은 미술관 1층에 뮌헨과 드레스덴, 카셀, 브런즈윅의 왕립 컬렉션들로 구성된 전시장을 약속했다. 거대한 미술관에 대한 기획이 현실화되면서 미술품의 사료적인 가치를 통해서 문화적인 인식과 기대감이 확장되었다. 다른 한편으로 미술관의 건축적인 개념도 어느 정도 정리되었다. 내부를 종교적인 공간이 연상되는 신전의 형태로 설계하여 과거 거장들의 작품을 감상할 수 있게 하였고, 예술적인 경험을 '취향에 맞게 향유'할 수 있도록 배치했다. 각 전시 공간을 위해서 쉰켈은 폼페이를 연상시키는 꽃과 다양한 장식문양의 붉은색 카펫트를 선택했다. 약 1,198점의

그림들이 유파와 연대를 기준으로 분류되어 벽에 걸렸다. 미술관을 대표하는 첫 번째 과학적인 카탈로그는 고전적인 이미지가 인쇄되어 있으며, 이 기관을 설립한 역사적이고 미학적인 관점을 반영하여 항목별로 분류해서 기록하고 있다. 또한 중세와 근대 회화에 대한 당대의 과학적인 관점을 폭넓게 기술하고 있다. 당시 문화를 선도했던 이 출판물은 관람자를 고려하고 있으며 미술에 대한 감상의 관점을 따라 효율적인 정보들을 전달하고 있다. 또한 이후 지속적으로 출간된 카탈로그들도 예술 교육의 관점에 대한 권위를 인정받고 있으며 1848년 이후의 정치적인 변화에도 불구하고 연속성을 지니고 있다.

1870년이 지나서야 처음으로 빌헬름 폰 보데(Wilhelm von Bode, 독일의 미술사가)는 '황제'의 정치적인 관점을 반영하기 시작했으며, 이는 과학적인 인식과 감상의 관점을 따라 이후 황실과의 우호적인 관계를 유지하면서 작품에 대한 지칠 줄 모르는 동력을 구성하고 있었다. 제1차 세계대전이 일어날 때까지 새로운 컬렉션에 역사적인 기준을 적용해 전시의 모든 분야로 확장

대(大) 피테르 브뢰헬
〈플랑드르의
속담〉(부분)
1559년

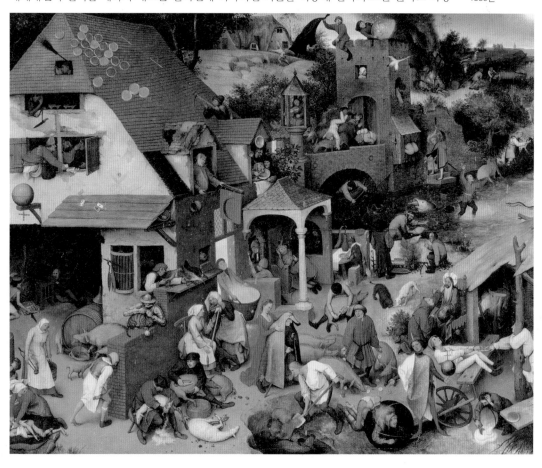

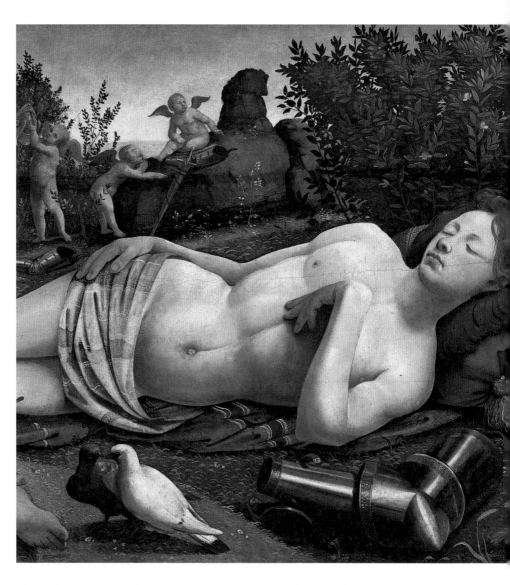

피에로 디 코시모
〈베누스, 마르스,
큐피트〉(부분)
1505년경

해 나갔다. 당시 보데는 끊임없이 발전했던 미국 컬렉터들과 경쟁하면서 중요한 작품들을 구입하고 전시하는 데 성공했다. 또한 미술관에 네덜란드와 플랑드르 지역의 미술품을 소장하고자 하는 목적을 이뤄냈으며, 이 안에는 당시에 높은 평가를 받았던 판 다이크, 루벤스, 렘브란트의 작품들이 포함되어 있었다. 1874년에는 주에르몬트(Suermondt) 컬렉션을 구입했으며 여기에는 플랑드르 지역의 거장 휘고 판 데르 후스의 작품도 포함되어 있다. 반면 고대 독일 회화는 적은 수의 작품들이 포함되어 있었으며 보데의 노력을 통해서 이후 뒤러의 작품도 추가되

었다. 보데에 의하면 베를린 미술관들의 임무는 국제적인 지평 속에서 독일 미술의 맥락과 흐름을 기록하는 것이었으며, 이것은 이후 동시대의 미술에도 적용되어 베를린 신 미술관(Neue Nationalgalerie)의 태동으로 이어졌다. 이후에 15세기부터 16세기의 이탈리아 회화 작품들이 도착했고 결과적으로 베를린 미술관들은 프랑스의 루브르 박물관이나 영국의 내셔널 갤러리와 경쟁할 수 있는 수준이 되었다.

베를린 국립 회화관 컬렉션에서 부족한 부분은 매너리즘 시기의 회화들이다. 이 시기의 회화 작품들은 몇몇 표현주의적인 작품들을 소장하고 있고, 로코코 작품들의 경우에는 프리드리히 황제의 관심사에 따라 수집되어 왕실의 성들을 장식했던 작품들이 남아 있으며 영국 유파의 작품들은 거의 포함되어 있지 않다. 베를린에서 또 다른 새로운 시대를 열었던 것은 '박물관 섬'에 1904년 설립된 카이저 프리드리히 박물관(Kaiser Friedrich Museum)이었다. 이곳에 새로운 컬렉션들이 유입되고 카이저 프리드리히 박물관 협회가 구성되었다. 그러면서 보데는 효율적으로 초기의 시도들을 성취하고, 컬렉터들과 미술 애호가의 지지를 통해 자신이 개인적으로 성립했던 박물관의 목적을 실현할 수 있었다. 새로운 중요한 작품들의 구입은 지금도 박물관의 주요 정책 중의 하나이며 이 과정에서 렘브란트의 작품으로 추정되는 〈금빛 투구를 쓴 남자〉와 슌가우어의 〈목동들의 경배〉가 포함되었다. 그러나 지속적인 컬렉션의 구입은 제1차 세계대전으로 인해서 중단되었고 제2차 세계대전 역시 부정적인 영향을 끼쳤다.

사회주의자들의 정치적인 관점과 연이은 전쟁의 재난은 빠른 속도로 미술관 정책을 약화시켰고 결국 100년간의 노력을 무력화시켰다. 이 시기에는 미술관의 소장품들을 구입하기 위한 기금들이 줄었을 뿐만 아니라 지식인들의 작품 선택과정에도 난관을 부여했다.

막스 프리드랜더(Max Friedlander) 관장의 재임 시기에는 나치에 의해 이뤄진 아리아인에 대한 인종학적 편견으로 인해 몇 점의 플랑드르 미술품만 구입하는 것이 허용되었다. 제2차 세계대전 중에는 폭격으로부터 작품들을 보호하기 위해서 조직적으로 모든 그림들을 프리드리시스하인(Friedrichshain) 지역의 벙커로 이전했다. 1945년 3월이 되어서야 베를린에 소련군대가 입성했고 미술관의 소장품 중에서 1,125점의 명화들만 보호를 위해서 트럭에 실려 튜링겐의 광산으로 이동되었다. 벙커에는 광산의 입구에 들어갈 수 없는 규모의 작품들만 남아 있었다. 그리고 1945년 5월 벙커에서 일어난 화재로 인해 남아 있던 대부분의 작품들은 비극적으로 역사 속으로 사라졌다.

이후 보데 미술관에는 매우 적은 수의 작품만 남아 있었으며 컬렉션도 확장되지 않았다. 반면 미군 주둔지역에 포함된 튜링겐 광산에 있던 작품들은 비스바덴(Wiesbaden)의 '중앙 미술품 컬렉팅 포인트'(Central Art Collecting Point)를 통해서 지역 미술관에서 종종 전시되었다. 1949년부

터 카이저 프리드리히 박물관 협회는 이 미술품들을 다시 미술관으로 되돌리기 위해 노력했고 1953년 드디어 여러 점의 작품들이 서베를린의 다렘 지역으로 돌아오기 시작했다. 그러나 동베를린에 남아 있던 보데 미술관(전 카이저 프리드리히 박물관)은 모스크바로부터 매우 적은 수의 회화 작품들만 반환 받을 수 있었고, 반환된 작품들도 수분으로 인해서 많은 부분이 파손되어 있었다. 결국 1961년 과거 프러시안(연합국으로 이동한 작품들을 포함해서) 왕국의 컬렉션을 회수하기 위한 프로이센 문화 재단(Stiftung Preußischer Kulturbesitz)이 설립되었다. 그리고 1997년 결

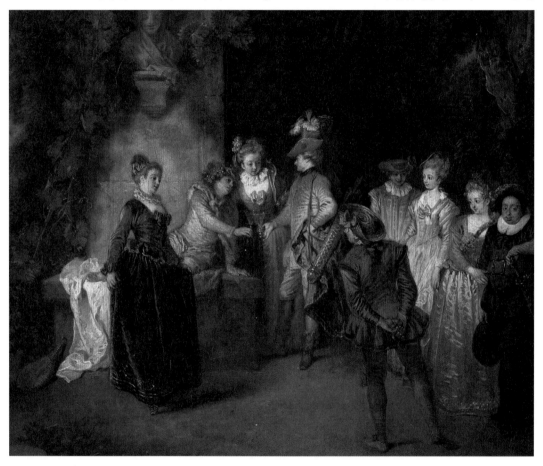

장 앙투안 와토
〈프랑스 희극〉(부분)
1712~1720년경

국 베를린 다렘 미술관과 보데 미술관이 소장하고 있었던 흩어진 작품들을 모아서 재구성하는 데 성공했다. 이 과정에서 과거 동일한 장소에 놓여졌던 컬렉션을 재구성하기 위한 새로운 미술관 프로젝트가 시작되었고 베를린 국립 회화관과 한스 샤론 필하모니가 있던 지역이며 오늘날 문화 활동의 중심지인 쿤스트포룸 지역이 입지로 선정됐다. 결국 50여 년 동안 흩어졌던 컬

렉션들은 티에르가르텐 남쪽에 있는 새로운 장소에 모일 수 있었다. 근대적인 베를린 국립 회화관의 건축물은 하인츠 힐머와 크리스토프 새틀러가 기획했으며 1998년 쿤스트포룸의 중심부에서 모습을 드러냈다. 관람객들은 새로운 근대적인 '건축물'에서 과거의 명화들을 감상할 수 있게 되었고 미술관의 설비 또한 새로운 방식의 조명을 통해 최적의 관람 여건을 갖추게 되었다. 미술관의 동선은 중앙의 아트리움을 기준으로 연속성을 지니고 있으며, 아트리움은 관람 중 피곤함을 느끼거나 쉬고 싶을 때 언제나 쉬어갈 수 있는 공간을 제공하고 있다. 오늘날 미술

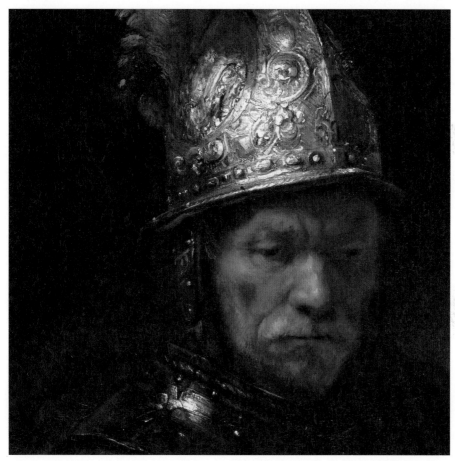

관은 알프스 이북과 이남의 지역적 경계에 따라 작품을 나누어 전시하고 있다. 세 개로 구성된 네이브(nave, 교회 건축에서 좌우의 측랑 사이에 끼인 중심부)는 미술에 대한 신전의 개념이 반영되어 있다. 드디어 포츠다머 플라츠에 새로운 경관을 구성하게 된 베를린 국립 회화관은 고대의 기억을 담고 예술의 본질에 대해서 사유할 수 있는 새로운 항로를 제공하기 시작한 것이다.

**렘브란트
(혹은 그의 공방)
〈금빛 투구를 쓴
남자〉(부분)
1650년경**

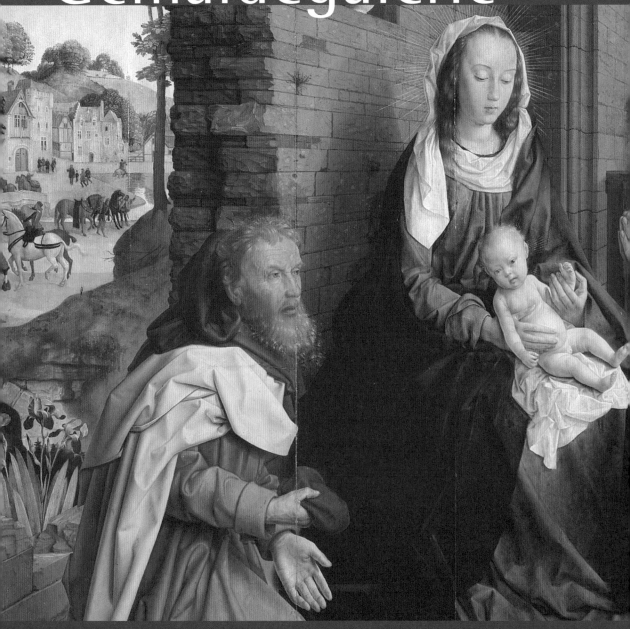

조토

성모의 죽음 1310년경

포플러 패널에 템페라, 도금
75(측면 51)×179cm
1914년 컬렉션으로 구입, 카이저 프리드리히 박물관 협회 소장

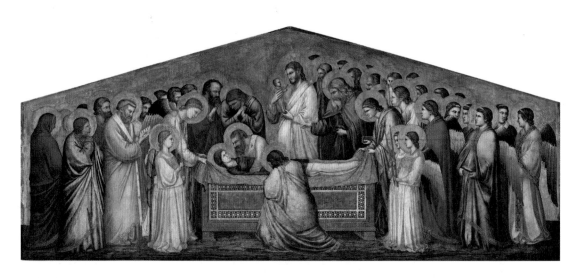

여러 연구자들은 이 그림이 전형적인 조토의 작품이라고 평가하며, 원래 우피치 미술관에 소장되어 있는 〈마에스타〉의 측면을 구성했던 패널화로 추정한다. 이 그림은 도금된 패널을 배경으로 성모의 죽음이라는 주제를 다루고 있으며 성모는 석관 위에 누워 있다. 성모의 양쪽에는 천사들이 성모를 옮기는 것을 돕고 있고, 주변에 천사와 그리스도의 제자들이 도열해 있다. 성모의 뒤쪽, 작품의 중앙에는 전능한 그리스도가 어린아이의 모습을 지닌 성모의 영혼을 받아들이고 있고, 성 마태는 성모의 신체에 성수를 뿌리고 있으며, 성 베드로는 기도서를 읽고 있다. 주변에 있는 다른 제자와 천사들은 성모의 죽음을 애도하고 눈물을 흘리며, 한 사도가 석관 앞에 무릎을 꿇고 오열한다. 그리스도 옆에 있는 사도 요한과 그림의 왼쪽 끝부분에 등을 돌린 자세로 슬퍼하는 여인의 모습도 두드러진다. 조토는 어두운색을 자제하고 밝은색을 활용했으며 적절한 인물의 비례를 통해 대칭적인 구도를 고안했다. 반면 이 작품에는 원근법이 능숙하게 적용되어 있다고 보기 어렵기 때문에 몇몇 연구자들은 이 그림의 작품성은 뛰어나지만 조토의 작품이 아니며, 그의 공방에서 다른 화가들이 제작했던 그림으로 추정하기도 한다.

젠틸레 다 파브리아노

성모자, 성 니콜라스와 성녀 카타리나와
주문자 1395~1400년경

포플러 패널에 템페라, 도금
131×113cm
1837년 프리드리히 3세 기증

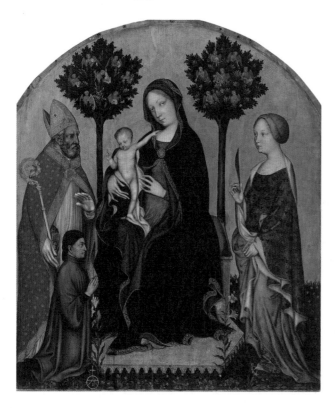

두 나무 사이에 인물들이 배치되어 있고, 나무에는 음악을 연주하는 케루빔(Cherubim, 구약성서와 요한 묵시록에 등장하는 초자연적인 천사들_역주)들이 보인다. 이 작품이 중세 회화의 규범을 뛰어넘었다고 보기는 어렵다. 그럼에도 새로운 방식으로 인물을 배치하려고 했다는 점에서 변화를 예견할 수 있는 작품이다.

이 그림은 젠틸레 다 파브리아노의 작품 중 가장 오래되었다. 부정확하지만 전통적으로 이 작품은 원래 파브리아노에 있는 산 니콜로 교회를 위해 제작되었고, 이후 오시오와 마테리카를 거쳐 로마에 도착했다고 전해진다. 섬세하지만 힘 있게 아이를 안고 있는 성모는 권좌에 앉아 있고, 그 앞에 무릎을 꿇고 있는 작품의 주문자를 축복하고 있다. 주문자는 성서의 신성한 인물들에 비해 작은 크기로 그려져 있고, 그 앞에는 가문을 설명해주는 군대의 문장이 놓여 있고 주문자의 반지에서도 관찰된다. 다른 두 성

인도 주문자를 축복하고 있으며 이들의 이름은 바리의 성 니콜라스와 알렉산드리아의 성녀 카타리나이다. 성 니콜라스는 화려한 주교의 복장이며 오른손에 자신을 상징하는 세 개의 금빛 천구 장식이 있는 주교 지팡이(Baculus pastoralis)를 들고 있다. 또한 순교자의 상징인 야자 나뭇잎이 그려져 있으며 한 켠에는 바퀴조각이 놓여 있다. 인물들의 우아하고 섬세한 의상은 젠틸레 다 파브리아노가 유럽 궁전 문화의 영향 속에서 이 작품을 그렸다는 점을 알려준다. 부드럽고 분산된 빛의 처리를 통해서 조반니노 데 그라시(Giovannino de' Grassi)부터 미켈리노 다 베노초(Michelino da Besozzo)와 같은 화가들이 주도한 롬바르디아 미술에 대한 화가의 지식을 확인할 수 있다.

포플러 패널에 템페라
지름 56cm
1883년 컬렉션에 편입

마사초

출산을 축하하는 패널그림 1430년경

배경은 브루넬레스키(Filippo Brunelleschi)의 전형적인 원근법에 따라 가정집의 내부를 다루고 있으며, 마사초의 다른 작품에서 볼 수 있는 엄격한 공간보다 가족적인 분위기가 더 많이 강조되어 있다. 가는 대리석 기둥으로 구획된 공간 사이로 인물들의 행동이 묘사되어 있다. 이러한 건축물의 유형은 피렌체의 오스페달레 델리 인노첸티(Ospedale degli Innocenti)의 주랑과 유사한 점이 있다. 장식문양이 배치된 석회벽, 울트라마린 색상으로 채워진 궁륭, 장밋빛 대리석 바닥은 당대의 새로운 건축문화의 발전상을 기록하고 있으며 전경에 배치된 로마네스크 양식의 건축물과 대비를 이루고 있다. 마사초는 이 작품을 통해 이미지에 대한 화려한 서사를 발전시켰다. 왼편에는 시청 나팔수가 위치해 있고, 이후 궁정 인물들의 행렬이 이어진다. 중앙 부분에는 다섯 명의 여인이 오른편에 있는 방을 향해서 이동하며 이들 중 두 명은 수녀로 보인다. 인물은 마치 조각 작품처럼 견고하게 모습을 드러내고 실내를 주시한다. 이들 중 한 사람만 이 공간을 보며 다른 두 사람은 집에서 나가고 있는 모습으로 묘사되어 있다. 방에는 높은 침대가 있으며, 14세기 궁정의 전형적인 내부 장식인 덩굴 문양으로 꾸며진 벽이 보인다. 두 여인이 아이를 돌보고, 다른 두 여인은 외부 손님의 방문을 맞아 문 쪽을 쳐다보는 어머니를 돌보고 있다.

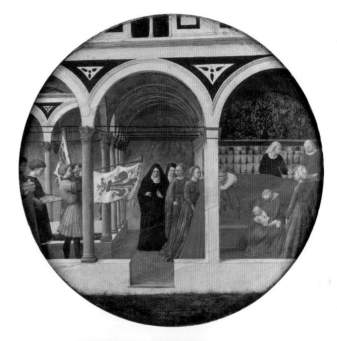

당시에는 둥근 패널화에 출산 선물을 묘사한 그림을 가지고 가는 것이 관례였다. 이 작품에서 흥미로운 점은 출산을 축하하기 위한 패널화를 들고가는 인물이 시청에 소속된 인물이었다는 점이다.

얀 판 에이크

교회의 성모 1420~1425년경

오크 패널에 유채
31×14cm
1874년 주에르몬트 컬렉션으로부터 구입

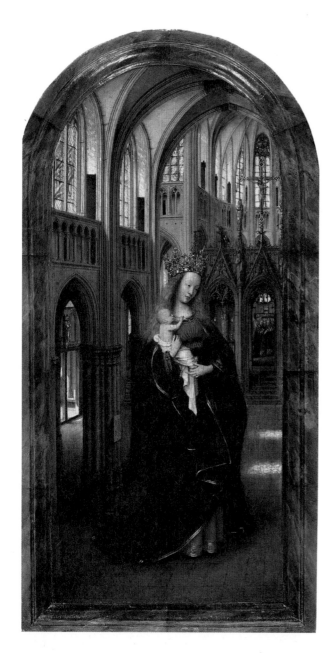

고딕형식으로 지어진 넓은 교회의 실내를 배경으로 비현실적으로 크게 묘사된 성모가 서 있다. 그 높이는 거의 2층에 위치한 마트로네오(matroneo, 여성용 특별석)까지 도달한다. 뒤쪽으로 넓은 교회의 건축물이 펼쳐진다. 빛과 그림자가 중앙에 배치된 인물을 강조하며 문과 넓은 교회창, 트랜셉트(transept, 십자형 교회의 좌우 날개부분)를 통해 스며드는 햇살은 네이브에서 관찰되는 그림자와 대조적이다. 화가는 바닥의 반사광을 세심하게 묘사하고 있다. 교회의 창을 통해 비치는 빛은 신성함의 상징이지만 동시에 성모 마리아의 처녀성에 대한 환영을 암시한다. 초기 기독교의 도상이 발전하던 시기부터 성모 마리아는 성소의 상징이자 신의 집을 의미했고, 이에 따라 성모의 도상이 발전했다. 그리스도의 집인 교회는 성모를 통한 구원의 집처럼 해석되었다. 한때 두 폭 제단화의 제작에 참여했던 판 에이크는 이 작품을 통해서 독립적인 예술가로서 성공적인 경력을 쌓기 시작했다. 이 작품은 작은 크기에도 불구하고 플랑드르 지역을 대표하는 르네상스의 명화 중 하나로 평가를 받는다. 화가는 세심한 명암과 색채의 사용을 통해서 새로운 양식을 발전시켜나갔고, 작품의 의미를 전달하기 위한 상징과 이야기를 둘러싼 신비로운 분위기를 효율적으로 통합해서 내용의 서사를 구성하고 있다.

화가는 여러 종류의 상징적인 이미지를 그림에 복합적으로 배치했다. 왼편의 궁륭 아래에는 두 개의 촛불이 켜져 있고 그 사이에 성모자의 조각상이 배치되어 있다. 이는 '그리스도의 제단'으로서 성모에 대한 의미를 강조하고 있다. 한편 윗부분의 팀파눔(tympanum,아치로 둘러싸인 반원형 또는 원형의 작은 벽)에는 성모의 삶에서 중요한 순간인 수태고지, 성모의 대관이 묘사되어 있다.

성모의 왕관으로부터 '하늘의 여왕'이라는 성모의 도상을 확인할 수 있다. 중세부터 성모는 진주와 다채로운 유색석을 통해서 장식되었고, 이는 선택받은 고귀한 여인을 강조하기 위한 것이었다. 아기 예수의 왼쪽 손목 위에 올린 오른손은 중세부터 그리스도의 수난을 상징하는 몸짓이었다.

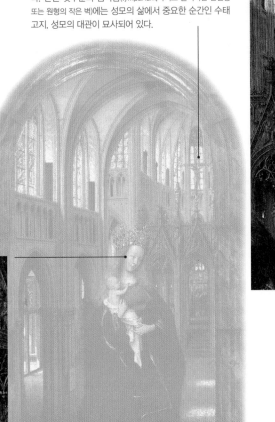

성모의 의상 아랫부분의 장식에는 현재 부분적으로만 확인할 수 있는 문장이 있는데, 판 에이크가 다른 작품에서도 인용한 적이 있어 재구성하는 것이 가능하다. "태양의 아름다움은 모든 별들의 아름다움을 넘어선다. 빛은 태양의 우월함을 드러내 준다." (솔로몬 서 7장, 29절)

마사초

동방박사의 경배 1426년

포플러 패널에 템페라
21×61cm
1880년 피렌체 지노 카포니 백작 컬렉션으로부터 구입

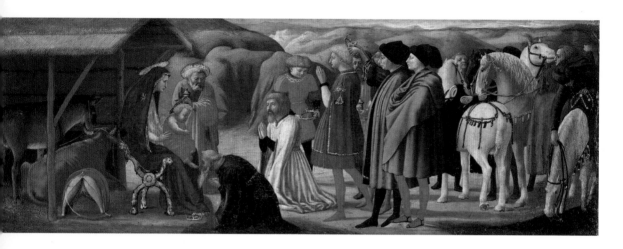

마사초의 작품 중 좁은 공간 속에 이야기를 배치한 경우는 드물기 때문에 이 작품은 특별한 경우에 해당한다. 좁은 공간 안에서 효율적으로 이야기를 전달하기 위해 화가는 성모가 앉아 있는 의자의 색과 지붕을 구성하는 밀짚의 색상을 통일하여 공간의 분위기를 만들어 냈다. 상류층의 의상을 한 인물의 머리, 수염, 말들을 효율적으로 배치하고 금색 선을 통해 섬세하게 묘사하였다. 인물들의 몸짓은 작품의 이야기를 강조하는 동시에 리듬감을 불러일으키며, 색채와 명암은 이 작품에 '영화' 같은 효과를 부여한다. 배경에서 산 너머로 보이는 풍경은 점점 희미해지면서 무한한 공간을 구성하며, 현실감을 강조하기 위한 화가의 연구를 담고 있다. 마사초는 사건을 효율적으로 설명하기 위해서 동시대 피렌체의 상류층이 입었던 의상을 활용해 동방박사의 의상과 모자, 망토를 묘사하고 있다. 마사초가 묘사한 말들 역시 현실에 대한 연구를 통해서 사물을 보

는 기준과 다양성을 반영했기 때문에 작품의 또 다른 주인공으로 볼 수 있다. 이 패널화는 원래 피사에 있던 다폭 제단화의 일부였다. 하지만 역사 속에서 이 작품들은 해체되었고 오늘날 여러 박물관에서 보존하고 있다. 베를린 국립 회화관에서 보관하고 있는 이 그림은 다폭 제단화 중에서 제단의 프레델라(predella, 종교 미술에서 3련[連] 이상의 제단화)에 위치한 중앙 부분이며, 베를린 국립 회화관에서는 다폭 제단화를 구성하는 다른 부분도 함께 전시하고 있다.

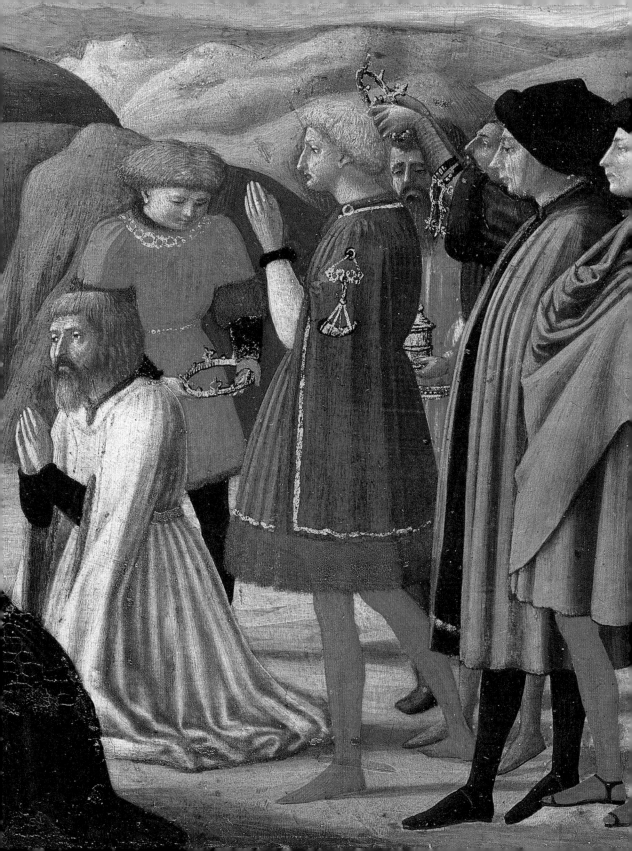

로히르 판 데르 베이든

흰색 두건을 쓴 여인 1435년경

오크 패널에 유채
47×32cm
1908년 성 페테르부르크 솔티코프 컬렉션으로부터 구입

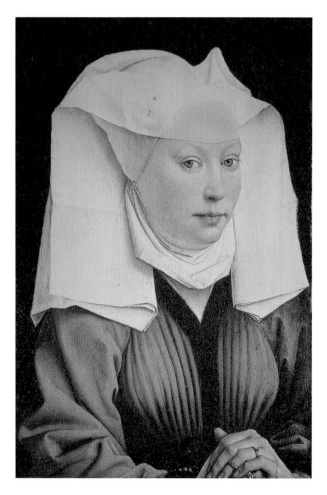

로히르 판 데르 베이든은 북유럽 르네상스 문화를 대표하는 화가였다. 이 그림에 그의 서명이 남아 있지 않지만 동시대의 문헌 자료를 통해 그의 그림이라는 사실을 확인할 수 있다. 생전에 여러 작품을 남겼던 판 데르 베이든은 얀 판 에이크의 영향을 받아 빛의 처리에 매우 뛰어났으며 로베르 캉팽(Robert Campin)의 도제로 그림을 그리는 기법을 배우면서 등장인물의 감정을 인간적으로 묘사하는 방법을 배웠다. 그의 그림들은 15세기 중반 이후 플랑드르 미술의 발전에 중요한 영향을 끼쳤다. 이 그림에서 우리는 판 데르 베이든의 뛰어난 인물 묘사를 확인할 수 있다. 관람객은 어디에 서 있든 인물의 흉상이 만들어내는 우아함을 느낄 수 있다. 여인은 상류층에서 즐겨 입었던 모피 의상을 입고 있으며, 머리의 흰 두건에는 두건을 고정하기 위한 핀이 보인다. 흰색 두건은 여인의 표정을 효과적으로 강조한다. 그림의 주인공이 지닌 내면적 감정은 관람객에 대한 응시를 통해서 확장된다. 몇몇 연구자는 이 여인이 화가의 아내였다고 추정하지만, 이를 확인할 수 있는 자료는 남아 있지 않다.

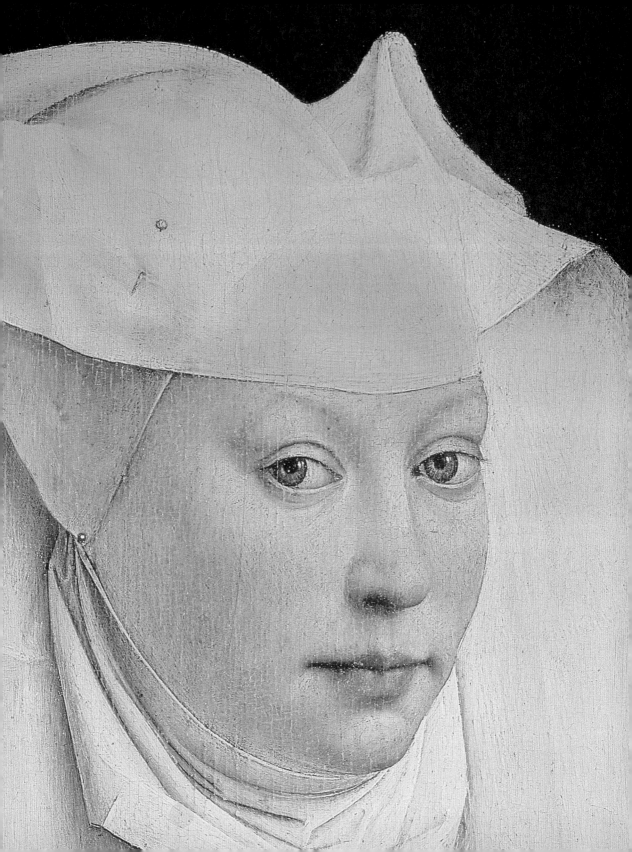

콘라드 비츠

솔로몬 왕과 사바 여왕의 만남 1435~1437년경

오크 패널에 유채
84.5×79cm
1913년 컬렉션으로 편입

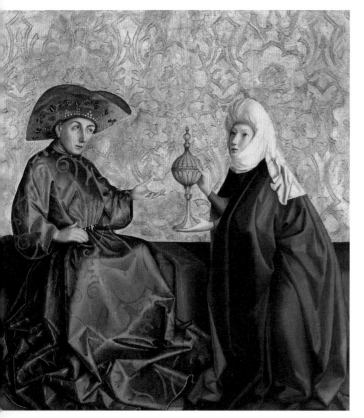

이 패널화는 비츠가 그렸던 가장 중요한 작품 중 하나인 〈구원의 거울 제단화〉의 일부로 1437년 이전에 바젤에 있는 산 레오나르도 수도원 교회를 위해 제작했던 작품이다. 그의 작품은 20여 점이 현존하는데 그가 유럽 미술에 중요한 영향을 끼쳤음에도 불구하고 두 점에 대해서만 정확한 사료가 기록되어 있다. 등장인물은 조각 작품처럼 양감이 잘 표현되어 있으며, 다채로운 명암을 통해 이야기를 직설적으로 표현하고, 공간의 명확한 구분은 인물을 강조한다. 인물과 사물 표면의 마티에르(Matiere) 표현에서도 화가의 회화적인 혁신을 엿볼 수 있다. 그는 천, 금속, 나무, 벽 등을 묘사하는 과정에서 현실의 대상을 주의깊게 관찰하고 표면의 느낌을 구성했다. 이를 통해 비츠는 고딕 국제주의 회화의 반자연주의적인 표현 방식을 변화시켜 나갔으며 판 에이크와 캉팽처럼 대표적인 사실주의 화가로 알려지게 되었다. 이 그림은 15세기 유럽에서 유행했던 소재를 다루고 있다. 힘과 현명함을 지닌 솔로몬 왕에 대한 이야기를 들은 사바의 여왕은 이스라엘의 왕을 개인적으로 만나서 판단하고 싶어했고, 여러 명의 신하들과 함께 금과 보화를 낙타에 싣고 와서 그를 만난 후 이스라엘 민족을 축복했다. 이 소재는 여러 가지 관점에서 해석이 가능하지만 그중에서 이교도의 개종을 상징하거나 동방박사의 경배와 쌍을 이루는 구약의 이야기라는 해석이 힘을 얻고 있다.

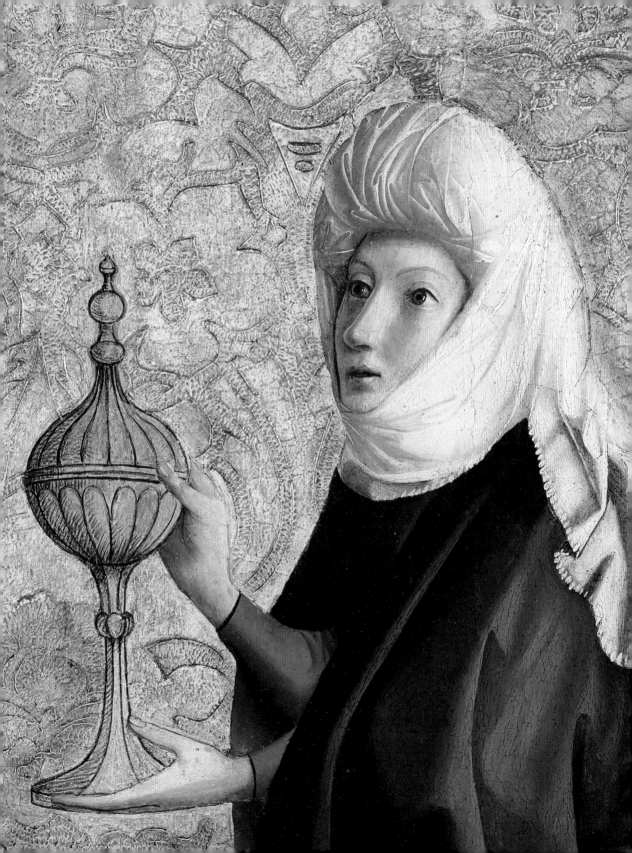

도메니코 베네치아노

동방박사의 경배 1439~1441년경

포플러 패널에 템페라
지름 84cm
1880년 런던 A. 바커 컬렉션으로부터 구입

국제 고딕 양식과 르네상스 문화를 잇는 흥미로운 그림을 그렸던 화가 중 한 사람인 도메니코 디 바르톨로(이후 그는 고향에서 따온 이름 '베네치아노'라고 불리게 된다)였다. 이 그림은 그의 초기작으로 궁전 문화의 유행 속에서 성장하는 동안 배웠던 인물 표현과 섬세한 색채와 명암의 처리를 엿볼 수 있다. 특히 도제생활 동안 배운 장식적인 요소는 이후 봄과 같은 느낌을 불러일으키는 화려한 표현으로 이어진다. 그는 피렌체의 산테지디오 교회의 후진에 배치된 피에로 델라 프란체스카(Piero della Francesca)의 작품에서 많은 영향을 받았다. 이런 점은 이 그림의 명료한 색채와 명암 처리를 둘러싼 표현 양식을 통해서 확인할 수 있다. 이 그림의 주문자는 피에로 데 메디치(Piero de' Medici)였고, 도메니코 베네치아노는 그를 위해 뛰어난 그림을 그리는 데 성공했다. 이 작품에서 나타나는 색과 명암의 조화로운 사용은 역사에는 기록되어 있지만 현존하지 않는 그의 여러 그림을 상상하게 만들어준다. 섬세하고 우아한 의상과 머리 모양, 말들이 배치된 공간에 대한 감각과, 세부를 통해 만들어내는 평화로운 분위기는 당시 피렌체에서 발전했던 시각문화뿐만 아니라 프랑크, 부르고뉴 지역에서 발전하던 국제 고딕 양식에 대한 화가의 뛰어난 지식을 드러내고 있다.

공작, 사냥개, 낙타, 꿩처럼 그림에 등장하는 여러 동물들에 대한 묘사는 이전의 화가들인 젠틸레 다 파브리아노, 피사넬로(Pisanello), 스테파노 다 베로나(Stefano da Verona)와 같은 국제 고딕 양식 회화에 대한 도메니코 베네치아노의 지식을 드러낸다. 특히 그는 피사넬로의 작품들을 직접 접할 수 있었던 것으로 보인다.

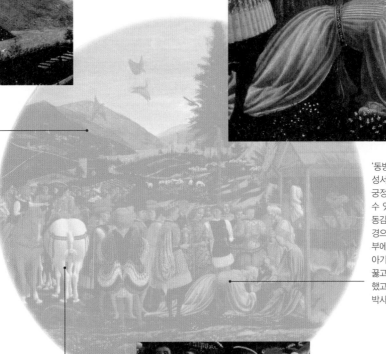

'동방박사의 경배'라는 성서의 소재는 당대의 궁정문화를 잘 표현할 수 있는 이야기였다. 생동감 넘치는 풍경을 배경으로 목조 건물의 내부에 나이든 세 인물이 아기 예수 앞에 무릎을 꿇고 있는 모습을 배치했고, 아기 예수는 동방박사를 축복하고 있다.

이 작품에는 여러 문구가 삽입되어 있다. 말의 흰색 고삐에는 "모든 선이 이때 찾아왔다"고 기록되어 있고 남성의 외투에는 "그렇게 세계가 열리다"라는 문구가 적혀 있다. 또한 남성의 의상을 장식하는 금색 구의 왼편에서는 "신의 은총이 함께 한다"라는 문장을 발견할 수 있다.

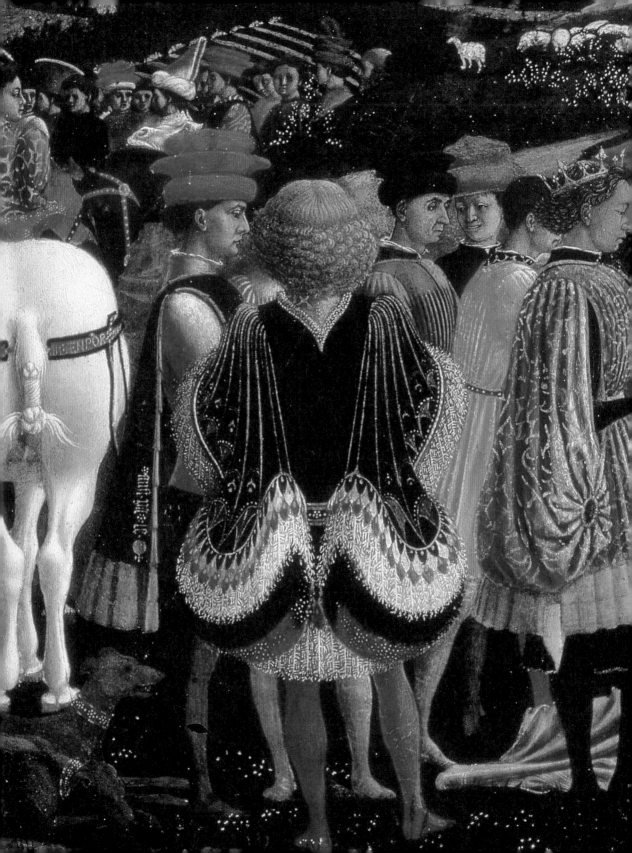

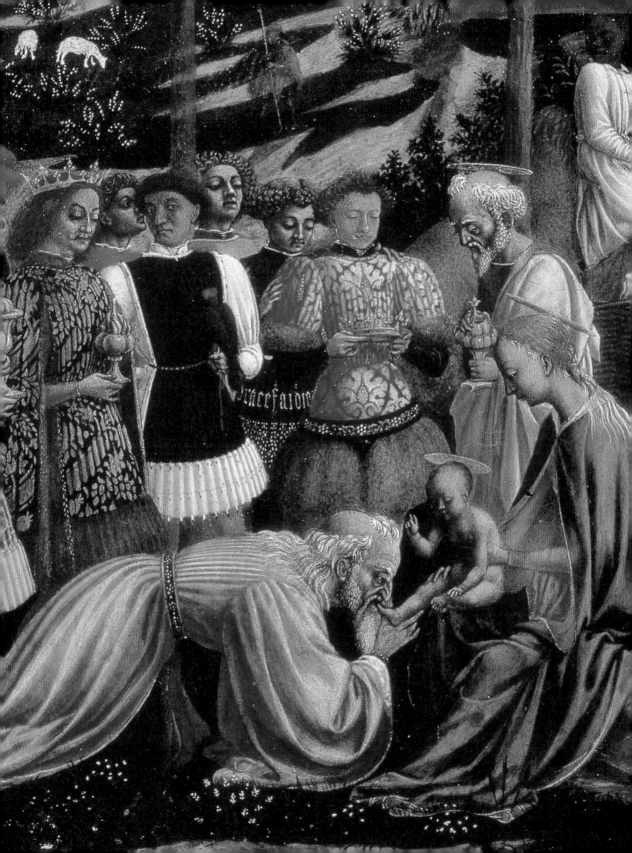

로히르 판 데르 베이든

미들부르크의 제단화(블라델린 제단화) 1445~1460년경

오크 패널에 유채
중앙 패널 91×89cm
측면 패널 91×40cm
1833년 말린스의 스노이 자작 컬렉션에서 구입

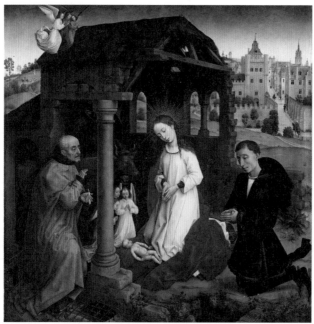

이 세 폭 제단화를 주문했던 사람은 부르고뉴의 '선한 필립'왕의 궁전 대신이었던 피테르 블라델린(Pieter Bladelin)으로 추정된다. 그는 당시 가장 부유한 인물 중 한 사람으로, 이 작품은 1444년 블라델린과 아내가 부르제의 북동쪽에 위치한 미들부르크 대성당을 위해 주문한 것이었다. 판 데르 베이든은 자코포 다 바라기네(Jacopo da Varagine)의 『십자가의 전설』, 위 보나벤투라(Pseudo-Bonaventura)의 『그리스도 일생에 대한 묵상록』과 같은 사료들을 토대로 서유럽과 동유럽을 뛰어넘는 범우주적인 권위를 지닌 그리스도의 모습을 세 폭 제단화에 담고자 했다. 간소한 오두막의 실내에 아기 예수는 신성한 빛을 뿜어내며 성 요셉이 보호하고 있는 지상의 촛불이 만들어내는 빛을 압도한다. 그리스도는 밝은 빛을 뿜어내지만 동시에 그에게 찾아올 고통과 죽음에 대한 예언을 지니고 있으며, 작가는 다른 세부 요소를 통해서 이를 암시한다. 전경에 배치한 로마네스크 양식의 기둥은 이후 '그리스도의 책형'을 암시하고 있다. 왼쪽 패널화는 여자 예언자인 티부르티나가 아우구스투스(Augustus) 황제에게 성모의 환영을 보여주었다는 전설을 묘사하고 있다. 이 순간은 서유럽의 역사에서 가장 중요한 순간 중 하나였다. 오른쪽 패널화는 어린아이의 모습을 지닌 별의 출현으로 세 명의 현자이자 왕을 진정한 믿음으로 이끌었다는 동방박사의 여행에 대한 이야기를 다루고 있다.

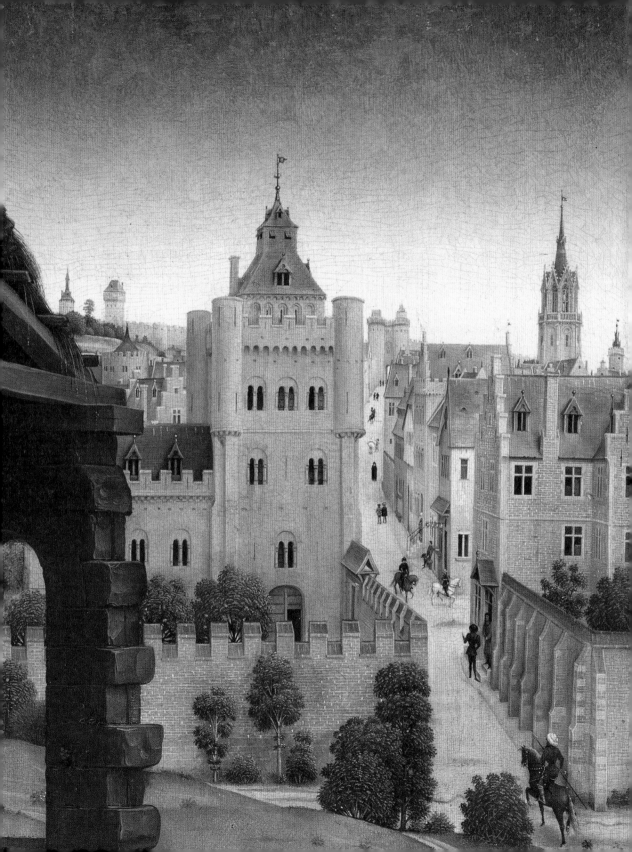

페라라의 화가(프란체스코 델 코사 추정)

가을의 알레고리(폴림니아 여신?) 1445년경

패널화를 캔버스로 이전, 이후 오크 패널에 설치
116.5×71cm
1894년 페라라의 바르바친티 컬렉션으로부터 구입

많은 연구자들이 페라라의 성벽 밖에 위치한 팔라초 스키파노이아(Palazzo Schifanoia, 알베르토 5세 데스테의 계획으로 건설된 교외 별장)의 회화 작품과의 양식 비교를 통해 이 그림의 작가를 프란체스코 델 코사로 추정하고 있다. 이 가설에 대해 이견을 제시하는 연구자는 없지만 확신할 수 있는 자료는 아직까지 부족하다. 하지만 스테인드글라스, 조각, 인타르시오(intarsio,나무조각 그림_역주)를 제작했다는 점과 인물의 양감, 명암 표현과 더불어 장식적 취향과 유머가 이 작품이 프란체스코 델 코사의 작품이라고 추정하는 데 고려되는 요소들이다. 확신할 수 있는 것은 이 그림이 당시 에스테 가문의 도시로 발전하던 과정 속에 있는 페라라의 공방에서 제작된 작품이라는 점이다. 이탈리아의 미술사가이자 감정가인 로베르토 롱기(Roberto Longhi)는 작품의 분명한 양식을 통해서 이 점을 직관적으로 추정하였다. 같은 시기 페라라의 예술과 근대성의 발전을 이끌었던 다른 주인공들에는 에르콜레 데 로베르티(Ercole de' Roberti)와 코스메 투라(Cosme Tura)가 있었다.

등장인물에서 관찰되는 두 줄로 묶은 의상과 양감 표현은 그리스 시대의 조각상을 연상시키며, 이 인물을 신화 혹은 알레고리의 표현으로 볼 수 있는 근거가 된다. 이에 따라 이 그림의 내용을 둘러싼 여러 가지 가설들이 제시되었다. 이 작품은 페라라의 정청이나 저택의 내부를 장식하기 위한 계절 연작의 일부로 이후 도메니코 수도회 소유 수도원의 내부에 있던 '회합의 방'을 장식했다.

이 작품은 추수하는 장면 때문에 '가을' 혹은 '10월'이 의인화된 알레고리로 해석하기도 하며 폴림니아 여신으로 보기도 한다. 그 이유는 그녀가 농경의 여신이었기 때문이며, 이를 설명하는 근거는 작품 배경에 표현된 농장의 모습이다.

포플러 패널에 템페라
131×150.7cm
1821년 솔리 컬렉션에서 구입

안드레아 델 카스타뇨

성모의 부활 1449~1450년경

안드레아 델 카스타뇨가 어떤 과정을 통해 그림을 그리는 방법을 배웠는지 알려져 있지 않지만, 적어도 도나텔로(Donatello)와 마사초의 영향을 받았다는 점을(특히 그가 그린 유명한 〈남자 습작〉을 통해서) 부정할 수는 없다. 화가는 이 그림에서 성호의 영혼이 네 명의 천사를 따라 승천하는 모습을 다루고 있고, 영광의 의미를 담기 위해 배경의 구름을 묘사했으며 석관에 장미와 백합을 가득 채워놓았다. 이 꽃들은 성모의 순결을 상징한다. 성모 마리아는 승천의 순간을 맞아 신에 대한 봉헌을 의미하는 몸짓을 하고 있다. 그림의 내용과 연관된 문헌 자료에 따르면 성모가 죽은 후 얼마 되지 않아 조사파트의 언덕으로 석관이 옮겨졌으며, 전능한 신처럼 등장한 그리스도가 현현(顯現)한 후 그녀의 영혼을 천사들과 함께 천국으로 인도했다고 한다. 성모의 승천에 대한 이야기가 성서에 기록되어 있지는 않지만, 오랫동안 기독교인의 신앙을 위한 도상으로 활용되어 왔고 14세기 이탈리아의 그림 속에서 자주 등장한다. 이 작품은 피렌체의 산 미니아토 프라 레 토리 교회의 철거를 기념하기 위해 그려졌으며, 성모의 양 편에 묘사된 성 줄리아노와 성 미니아토는 피렌체의 수호성인이다.

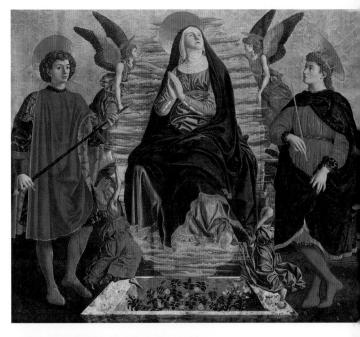

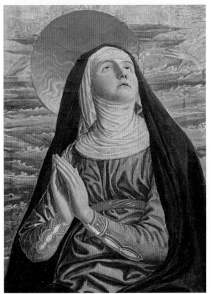

성모가 입고 있는 부풀어 오른 의상은 양감을 표현하기 위해서 도나텔로가 자신의 작품에 많이 적용했던 형상이다. 이 그림은 이전의 전형을 따라 배경을 금색 도금으로 처리했는데 이는 주문자들이 당시에 요청했던 요소 중 하나였다.

장 푸케

에티엔 슈발리에와 성 스테파노 1450년경

오크 패널에 유채
93×85cm
1896년 프랑크푸르트 브렌타노 컬렉션에서 구입

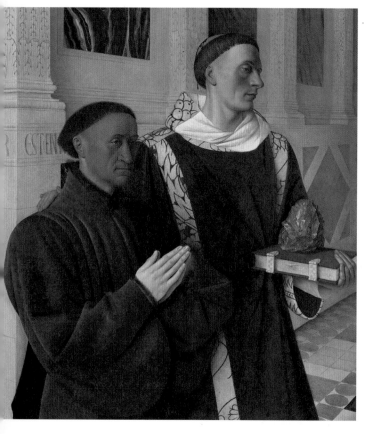

이 그림은 15세기 프랑스 르네상스를 대표하는 푸케의 대표적인 작품이며, 인물의 양감, 순수한 색채의 표현은 르네상스 회화의 특징 중 하나이다.

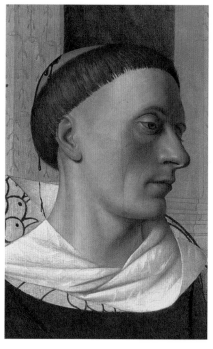

있었고 사회적으로 많은 영향을 끼쳤다. 이 그림에서 흉상으로 묘사되어 있는 에티엔의 다른 편에서 성 스테파노는 에티엔을 감싸고 있다. 성 스테파노는 주교의 복장을 하고

이 그림은 프랑스 믈룅에 있는 노틀담 교회의 에티엔 슈발리에(Etienne Chevalier)의 묘지를 위한 두 폭 제단화의 왼편에 걸려 있었고 1773년 프랑스 대혁명 당시 해체된 후 파리로 옮겨졌다. 제단화의 오른쪽 패널에는 성모가 묘사되어 있고 카를 7세의 연인인 아녜스 소렐(Agnes Sorel)이 소유했던 것으로 추정되며, 안트베르펜에 보관되어 있었다. 에티엔 슈발리에는 카를 7세의 비서관의 아들로 궁전 대신으로 활동하며 권력을 쥐고

왼손에 성서와 돌을 들고 있다. 이 돌은 성인의 순교에 쓰였던 것으로 성 스테파노의 도상에 즐겨 등장하는 요소이다. 화면의 배경인 건축물의 좌측 벽에 슈발리에의 이름이 적혀 있고, 이 건축물은 르네상스 시대의 전형적인 건축물의 내부를 사실적으로 전달한다. 화가는 섬세하게 실내의 빛을 다루고 있다. 푸케는 이탈리아의 원근법과 플랑드르 지역의 인물화의 전통을 적절하게 절충한다는 평가를 받았다.

포플러 패널에 템페라
129.5×118.5cm
1821년 솔리 컬렉션으로 구입

필리포 리피

숲 속의 경배 1459년경

피렌체에 있는 팔라초 메디치 예배당에 배치되었던 주 제단화에 속한 그림이었으며 동일한 장소에는 베노초 고촐리 (Benozzo Gozzoli)의 〈동방 박사의 경배〉를 다룬 패널화가 함께 있었다. 이 작품은 베를린 국립 회화관의 컬렉션으로 소장될 때까지 매우 복잡한 역사를 겪었다.

무릎을 꿇고 아기 예수의 운명을 묵상하는 성모의 도상은 14세기 신비주의 문학에서 영감을 받아 등장했는데, 이 중 성녀 브리지다의 『계시록』은 대표적인 작품이었다. 아기 예수의 운명에 대한 묵상은 성 요한 같은 수도자의 신체적 속죄와 연관된다. 이 그림에는 비둘기의 형상을 한 성령이 묘사되어 있고, 전능한 신이 구름과 빛에 둘러싸여 천공에서 모습을 드러내고 있다. 배경에서 볼 수 있는 상징의 활용과 직관적인 풍경의 묘사는 금색 후광과 같은 중세 미술의 전형적인 특징을 드러내며, 당시 문화적으로 유행하던 신앙의 신비에 대한 생각과 함께 작가가 종교에 대해 많은 관심을 가지고 있었다는 점을 알려준다. 한편 어두운 식물들로 장식된 권좌는 성 마테오 복음의 구절(3장 10절)인 "좋은 열매를 맺지 않는 나무는 잘라져서 불에 던져 질 것이다"를 반영한다. 거의 경고에 가까운 이 구절을 강조하듯 숲 속에 잘려진 나무들이 묘사되어 있다. 이 그림은 이후 기독교의 상징들이 반영되어 있다. 풀밭 위에 다섯 개의 꽃잎을 지닌 장미는 십자가에서 입은 다섯 개의 상처를 의미하며, 검정 방울새는 그리스도의 수난을 상징한다. 뱀과 함께 있는 긴 부리의 새는 악에 대한 그리스도의 승리를 상징한다.

시몽 마르미옹

성 베르탱의 생애 1459년경

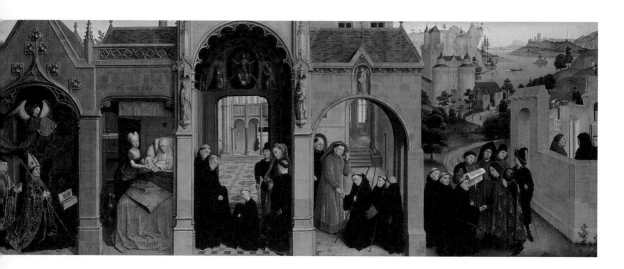

시몽 마르미옹은 화가이자 조각가였던 아버지로부터 예술을 배웠고 15세기 후반 플랑드르 지역을 대표하는 화가로 성장했다. 투르네에서 몇 년간 생활한 후 작품 주문에 따라 여행을 하며 그림을 그렸다. 특히 그는 발렌시엔 지방에서 좋은 평가를 받았으며 유명세를 얻었다. 마르미옹이 작품 세계를 발전시켜 나가는 과정에는 장 만젤의 거장(Maestro di Jean Mansel)의 작품에서 많은 영향을 받았고, 판 데르 베이든이나 디에릭 바우츠(Dieric Bouts)와 같은 플랑드르 화가들로부터 많은 점을 배웠다. 마르미옹은 열 개의 작은 장면을 따라 성인의 삶을 설명하고 있는데 각 장면에 건축물의 실내를 배경으로 도입해서 이야기를 구성한다. 이런 점은 마치 만화와 같은 느낌을 전달한다. 그림의 왼편 끝에 배치된 주문자 귀욤 필라스트르(Guillaume Fillastre)를 천사와 카펠란 수도사가 이끌고 있고, 다음 장면은 성인의 탄생에 대한 일화로 이어진다. 이후 중앙 부분의 장면은 룩시에 수도원의 이야기로 바뀌고, 큰 팀파눔이 배경을 장식하고 성인은 무릎을 꿇고 기도하고 있다.

오크 패널에 유채
56×147cm (각 패널)
1905년 비드 군주의 컬렉션으로부터 구입

시몽 마르미옹은 이 두 패널화를 그렸을 때 최고의 평가를 받았다. 제단화의 윗부분은 런던 내셔널 갤러리에서 보관하고 있다. 그는 도금한 은으로 제단화를 장식했고, 1459년 생 오메르에 있는 생 베르탱 수도원 교회의 주 제단화로 이 작품을 그렸다. 귀욤 필라스트르 수도원장이 이 작품을 주문했고, 그는 선한 필립 왕의 신뢰를 받는 인물이었다. 이후 마르미옹은 선한 필립 왕을 위해서도 그림을 그렸다. 이 제단화는 1791년까지 수도원 교회에 남아 있었지만, 이후 분리되어 세계의 여러 박물관에 판매되었다.

네 번째 장면은 테루앙을 순례하는 도중에 성 오메르의 방문을 받고 있는 장면이다. 다음의 장면에서는 강을 배경으로 새로운 수도원 건립에 대한 이야기와 축성의 장면이 묘사되어 있다. 천사는 신이 원하는 장소로 성인이 탄 배를 이끈다. 다음 패널은 성 베르탱이 사냥터에서 낙마해서 다친 기사를 치유하는 '포도주의 기적'에 대한 이야기를 다루고 있다. 이 이야기는 기사의 아들을 개종시킨 후 수도원으로 인도하는 장면으로 전환된다. 이후에는 또 다른 개종에 대한 이야기가 기록되어 있다. 브레타뉴 지방의 네 명의 귀족인 이들은 현실의 화려한 세계에서 벗어나 묵상적인 삶을 받아들이며, 이 부분의 배경 건축물에는 지상에 대한 경고를 담고 있는 '죽음의 춤'에 대한 이야기가 장식되어 있다. 끝부분에서 두 번째 작품은 매력적인 여인이 신체적인 유혹을 했던 이야기가 있지만 투르의 성 마르탱이 개입해서 이

를 벗어날 수 있도록 도와주는 모습이 표현되어 있다. 마지막 부분에서는 다른 수도사들이 세상을 떠나는 성인의 모습을 지키고 있다.

안드레아 만테냐

루도비코 트레비잔 추기경의 초상 1459~1460년경

포플러 패널에 템페라
44×33cm
1830년 컬렉션으로 편입

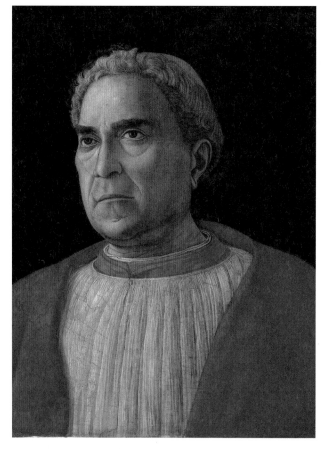

뛰어났던 트레비잔은 지중해를 놓고 터키인들과 경쟁했다. 그는 1451년 파도바의 아레나 지역의 땅을 구입한 후 가문의 저택을 세우고 고전 작품을 수집했고, 피렌체 출신의 인문학자였던 니콜로 니콜리(Niccolo Niccoli)와 수집상이었던 안코나의 시리아코와 잘 알고 지냈다. 1464년 자신의 정적인 피에트

등장인물의 의상 윗부분 주름은 표현이 매우 간결해서 금속처럼 보이기도 한다. 또한 인물의 표정에는 자긍심이 담겨 있다. 만테냐는 판화작업도 했는데, 이런 점은 확신에 찬 명료한 선과 깊이 파인 주름 표현에 영향을 끼쳤던 것으로 보인다.

루도비코 트레비잔(Ludovico Trevisan)은 르네상스 시대의 전형적인 교회의 군주에 해당하는 인물이다. 그는 1440년 교황 에우제니우스 4세로 선출되었던 가브리엘레 콘둘머(Gabriele Condulmer)를 따랐으며, 이 시기부터 뛰어난 경력을 쌓았다. 그는 교황의 군대를 지휘했고 1440년 벌어진 앙기아리 전투 후에 추기경으로 임명되었다. 여러 번 군사적인 승리를 거두었으며 외교적인 수완에

로 바르보(Pietro Barbo)가 파올로 2세라는 이름으로 교황이 된 후 세상을 떠났다. 이 작품에서 그는 실제로는 추기경이지만 르네상스의 군주처럼 묘사되어 있다. 만테냐는 고전 건축, 조각, 회화에 대해 잘 알고 있었고 이런 점을 작품에 능숙하게 반영했다. 등장인물은 아래서 위로 올려다본 모습으로 묘사되어 인물의 내면을 효율적으로 강조하고 있다.

포플러 패널에 템페라
82×70cm
1882년 베네치아 G. M. 사소 컬렉션으로부터 구입

프란체스코 스콰르초네

성모자 1460년경

프란체스코 스콰르초네가 제작했다고 전해지는 현존 작품 중에는 단 두 점만이 진품으로 확신할 수 있는 기록이 남아 있다. 그는

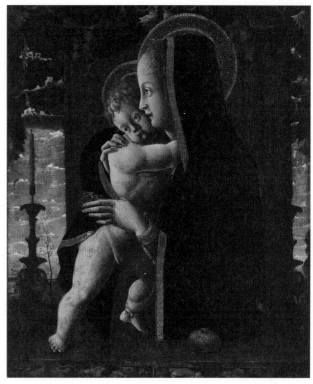

골동품 상인이며, 동시대의 미술 작품을 수집했고, 공방을 운영하는 화가였다. 그의 화풍이지만 그의 작품으로 확신할 수 없는 것들은 화가들로 붐비던 그의 공방에서 제작된 것이 확실하며, 그곳에서 만테냐도 도제로 일하며 스콰르초네의 고대 조각 복제품 컬렉션을 보며 공부했다. 스콰르초네가 그린 것이 분명한 작품은 〈베를린의 성모〉가 있는데, 이 작품은 해학적인 느낌을 지니고 있다. 이런 특징은 그의 제자였던 마르코 조포(Marco Zoppo), 조르조 스키아보네(Giorgio Schiavone)와 같은 화가들의 작품에서 발견

되며, 아드리아 해의 접경 지역에서 활동했던 화가들의 작품에서도 관찰된다. 작품의 하단을 가로지르는 난간 위에는 원죄의 상징인 사과가 배치되어 있고, 원경의 푸른 하늘을 배경으로 배치된 붉은 천 앞에 위치한 성모는 측면에서 바라본 윤곽선이 강조되어 있다. 아기 예수의 신체는 길게 묘사되어 다소 부자연스러워 보이지만, 스콰르초네가 영향을 받았던 도나텔로의 작품에서 관찰할 수 있는 정적인 느낌의 성모와 대조적이며 형상에 에너지를 감추고 있는 것처럼 보인다.

그림의 윗부분에서 관찰되는 과실과 꽃들로 장식된 전형적인 꽃다발은 고대에서 발전했으며 15세기 아드리아 해 유역에서 발전했던 문화를 드러낸다. 이 장식은 양 측면에 배치된 두 개의 긴 촛대 사이의 장면을 이상적으로 강조하고 있다.

안드레아 만테냐

성전의 방문 1465~1466년경

캔버스에 템페라
69×86.3cm
1821년 솔리 컬렉션에서 구입

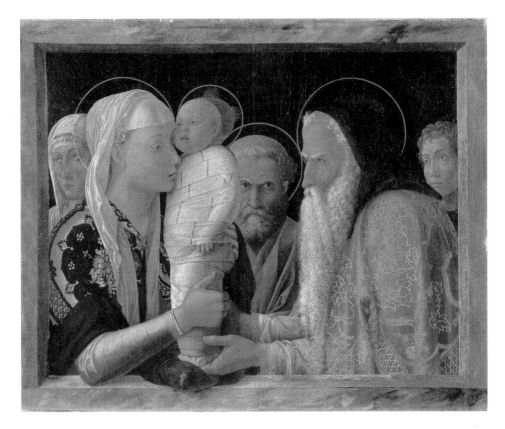

요셉과 마리아는 예수가 탄생하고 2주 후 할례를 위해 솔로몬의 성전을 방문했고, 성 시메온과 성 안나는 예수를 메시아로 받아들였다. 이 그림은 메시아의 도착에 대한 즐거움과 마리아의 고통스러운 내면이 조합되어 있다. 이야기가 시작하는 〈성전의 방문〉에서 만테냐는 전통적으로 사용했던 넓은 건축적인 배경이나 대성당의 이미지를 제외하고 흉상을 기준으로 등장인물들을 묘사했다. 그는 이야기를 구성하기 위해서 벽에 사각형의 창을 뚫고 액자처럼 활용했으며, 배경을 줄이고 주인공의 내면적인 특징을 표현하는 데 관심을 기울였다. 아기 예수는 성모 마리아를 응시하고 성모는 사제를 바라본다. 아름다운 의상은 이 사건의 중요성을 강조하고 전경의 인물 뒤 중앙 부분에 성 요셉이 배치되어 있다. 성서의 주요 인물 뒤편으로 만테냐는 자신의 모습과 부인이었던 니콜로시아(Nicolosia, 자코포 벨리니[Jacopo Bellini]의 딸)의 모습을 삽입했다. 이 작품은 예술가와 아내의 이미지가 있는 가장 오래된 작품 중 하나로 남아 있다. 한편 베네치아의 퀘리니 스탐팔리아 재단(Querini Stampalia Fondazione)에는 만테냐의 매제였던 조반니 벨리니가 제작한 비슷한 패널화가 남아 있는데, 이 작품은 만테냐의 작품을 보고 제작된 것으로 보인다.

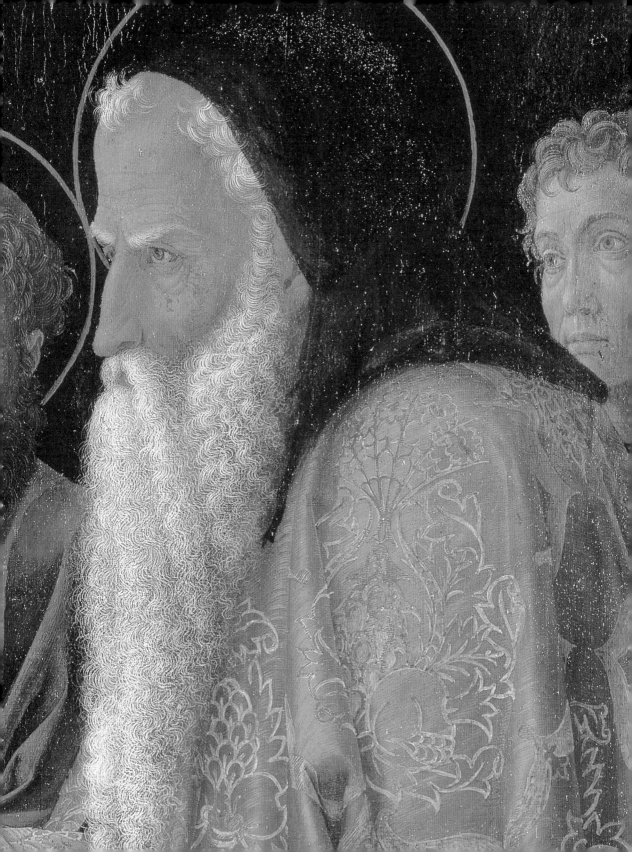

페트루스 크리스투스

젊은 여인의 초상 1470년경

오크 패널에 유채
29×22.5cm
1821년 솔리 컬렉션에서 구입

페트루스 크리스투스는 스승인 얀 판 에이크의 작품을 복제하는 화가로 알려져 있다. 실제로 그는 판 에이크가 세상을 떠났을 때 스승의 미완성된 작품들을 마무리 짓기도 했다. 하지만 크리스투스의 작품 양식은 로베르 캉팽, 로히르 판 데르 베이든의 영향을 받았다. 이 두 화가의 작품을 비교하며 기존 표현 방법에서 벗어나 공간을 명료하게 표현하고 인물과 사물을 적절히 배치한 것이 특징이다. 이 여인은 흰색 모피로 장식된 푸른색 의상을 입고 검은 모자를 쓰고 있다. 또한 우아한 모자 끈은 턱을 둘러싸고 있으며 진주장식이 있는 세 줄로 구성된 금목걸이는 프랑스에서 제작했던 것이다. 이런 요소는 여인에 대한 가설들을 구성하는 출발점이 되었다. 이 여인은 과거에 에드워드 그림메스톤(Edward Grymeston)의 아내인 레이디 탈보트(Lady Talbot)로 알려졌다. 런던 내셔널 갤러리는 에드워드의 초상화를 소장하고 있다. 유명한 미술사가였던 파노프스키(Erwin Panofsky)는 이 가설을 검토하다가 등장인물의 몸짓이 한스 멤링(Hans Memling)의 〈마리아 바론첼리 포르티나리의 초상〉(메트로폴리탄 미술관, 뉴욕)과 더욱 유사하다는 점을 확인하게 되었다. 그러나 여러 가지 해석 속에서도 한 가지 분명한 점은 로렌초 데 메디치 컬렉션이 발전하던 시기에 크리스투스가 성숙한 예술 세계를 발전시켜나갔다는 사실이다.

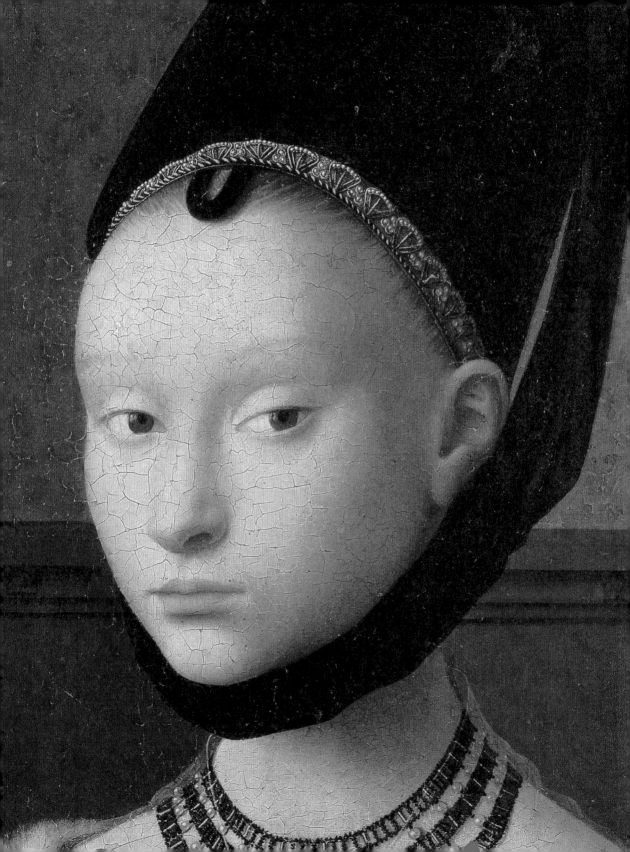

휘고 판 데르 후스

오크 패널에 유채
147×242cm
1914년 스페인 레모스의 몽포르테 수도원에서 구입

동방박사의 제단화(몽포르테 제단화) 1470년경

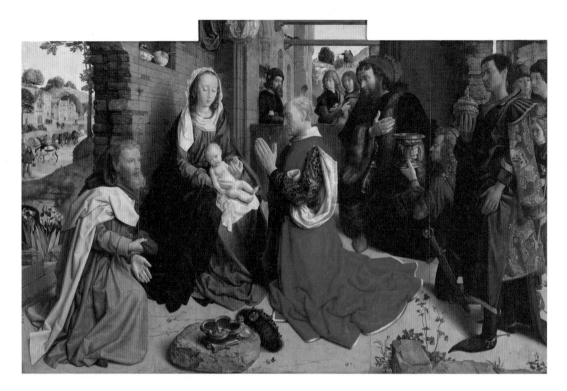

〈동방박사의 제단화〉는 원래 〈그리스도의 탄생〉과 〈할례〉를 소재로 다룬 두 점의 패널화와 함께 구성되어 있었다. 이 작품은 판 데르 후스의 가장 잘 알려진 제단화 중 하나로 동시대인들에게 놀라운 감정과 반향을 불러일으켰고, 다른 여러 화가들은 이 작품을 참고하여 그림을 그렸다. 그림의 이야기는 성 마테 복음서의 내용에 따라 구성되어 있다. 복음서에서 동방박사들은 메시아 탄생의 기호이자 인간의 육체로 태어날 신의 상징인 천공의 별을 따라 여행을 떠났다. 당시의 성직자들은 동방박사가 인생의 세 시기를 상징한다고 보았으며, 세계의 각 지역을 대표한다고 생각했다. 이러한 해석에 바탕을 두고 화가들은 동방박사의 소재에 성서나 사료에 등장하지 않았던 다양한 상징들을 삽입하였다. 이런

요소는 판 데르 후스가 활동했던 당대의 종교적 사고와 물질문화를 드러내며, 동시에 판 에이크에서 로베르 캉팽, 판 데르 베이든에서 주스토 디 간트(Giusto di Gand)로 이어지는 플랑드르 화가들의 작품이 후스의 작품과 연관된다는 점을 알려준다. 가죽으로 제작된 권좌와 등장인물의 간결한 시선, 무어 왕의 명상, 그리스도의 수난과 성모의 고통을 의미하는 아이리스가 놓여 있다. 예술가의 초상으로 추정되는 수염을 지닌 인물이 무릎을 꿇고 있는 동방박사의 뒤편에 묘사되어 있고, 전경에 장식이 있는 그릇이 놓여 있다. 두 명의 천사가 그림의 중앙 위편에서 대관을 수행하고 있었지만 그 부분은 파손되어 흔적을 확인할 수 있는 부드러운 의상의 일부만 남아 있다.

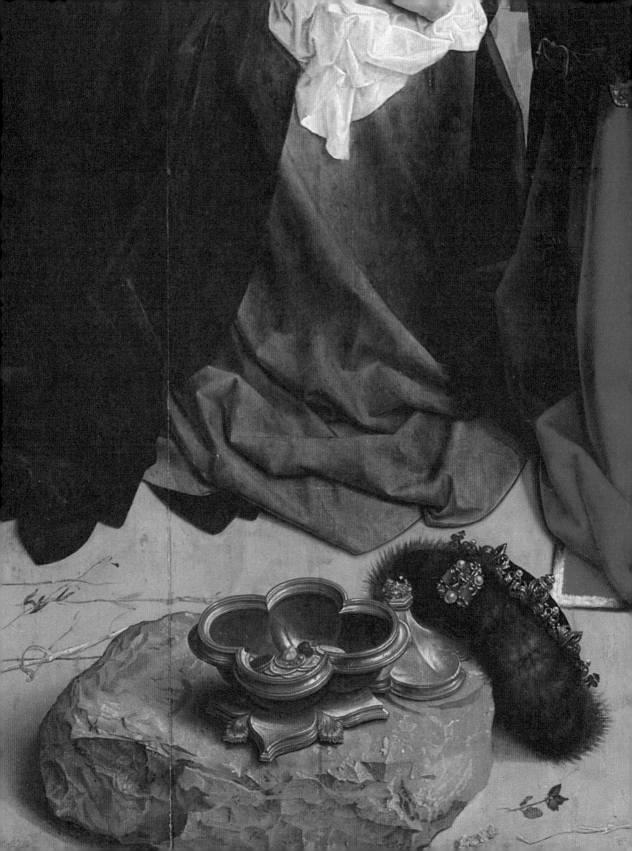

조반니 벨리니

그리스도의 부활 1475~1479년경

패널화를 캔버스로 옮김
148×128.8cm
1903년 베르가모의 론칼리 공작 컬렉션에서 구입

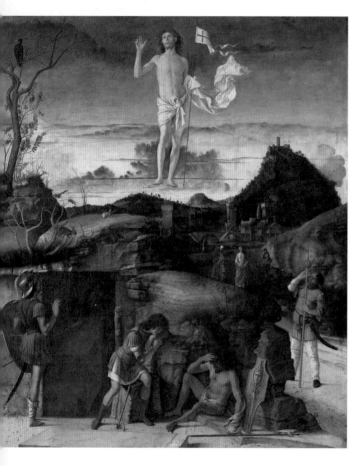

벨리니의 〈그리스도의 부활〉은 만테냐의 초기작에서 보이는 엄격한 작품 형태에 대한 연구에서 출발했으며 이는 작품의 구도에서 확인된다. 그러나 벨리니는 색채의 조화와 서정적인 분위기 그리고 빛에 의해서 강조된 인물의 양감 처리를 발전시켜나갔다. 이 작품은 카마돌레세 수도회가 설립한 베네치아의 섬에 있는 산 미켈레 교회의 부활 예배당을 위해서 제작되었던 것으로 추정되며, 1810년 수도원이 문을 닫을 때까지 같은 장소에 놓여 있었다. 전경에는 간결하고 부드러운 질감의 바위가 있는 풍경이 펼쳐져 있으며 중경에는 이야기의 내용이 묘사되어 있다. 무덤은 이미 비어 있고, 그리스도는 새벽의 빛을 따라 승천하고 있으며, 십자가가 그려진 깃발을 한 손에 들고 다른 손으로 세상에 축복을 내리고 있다. 네 명의 병사가 신체의 도난을 막기 위해서 배치되어 있었지만 잠들어 있다가 깨어났고, 두 사람의 병사가 그리스도의 무덤이 비어 있다는 점을 알아챘다. 다른 두 사람의 군인은 이 놀라운 기적을 보고 있고, 동시에 세 사람의 마리아가 알프스의 풍경이 연상되는 배경을 뒤로 한 채 정면을 보고 있는 모습이 보인다. 화가가 노년에 작업한 이 작품의 양식은 이후 다양한 제자들과 후계자들에게 많은 영향을 끼쳤다. 특히 티치아노는 그 대표적인 인물이었다. 조반니 벨리니는 진정으로 베네치아를 대표하는 르네상스의 영혼이라고 볼 수 있다.

필리피노 리피

성모자 1475~1480년경

포플러 패널화
77×51cm
1821년 솔리 컬렉션에서 구입

창문 너머로 강이 있는 풍경은 관람객의 흥미를 불러일으킨다. 원경에 배치된 이야기는 동화처럼 묘사되어 있다. 전경에 카네이션이 포함된 꽃다발은 그리스도의 수난을 암시하며, 흰 장미는 성모의 순결을 상징한다.

리피의 감각적이고 '극적인' 양식은 피렌체 초기 르네상스의 최종적인 특징을 구성하며, 신비롭고 영적인 감정을 담고 16세기 초의 고전적 경향에 대한 동화적인 경향을 선도했다. 그의 예술성에 대한 경력과 조건은 작품 세계의 발전 또한 시사해준다. 필리피노 리피는 필리포 리피의 아들로 피렌체에서 보티첼리의 제자가 되었고, 이곳에서 당대의 문화적이고 정신적인 유산을 접했다. 그리고 로마와 피렌체의 프레스코화를 통해 고대의 여러 요소들을 통합시켜 나갔으며 장식 미술이라고 할 만한 여러 패턴들을 습득했다. 이후 그는 자신만의 부드러운 장식으로 구성된 양식을 발전시켜나갔고 이런 점을 두고 평론가들은 '장난스러운 선'의 화가로 평가하기도 했다. 그의 스케치는 서정적이며 장면에 형태를 묘사하는 기능을 할 뿐 아니라 리듬과 분위기를 부여한다. 〈성모자〉는 보티첼리가 제작했던 성모의 연작들을 연상시킨다. 성모는 책장을 넘기는 아기 예수를 안고 있고, 인체의 비례가 길게 묘사된 특징은 전형적인 르네상스의 작품들과 차별된다. 미술사가인 주세페 피오코(G. Fiocco)는 이 작품이 "15세기 토스카나 지방의 위대한 시대의 막을 내리고 있다"고 평가했다.

포플러 패널화
지름 135cm
1954년 라친스키 컬렉션에서 구입

산드로 보티첼리
성모자와 연주하는 천사들 1477년경

"보티첼리의 종교화는 새로운 시각 언어를 구성한다. 그가 그렸던 성모와 천사들은 고귀함과 영원한 영혼을 담고 있으며, 적절한 거리에서 매력적인 감정을 불러일으키고, 종종 이성적으로 이해하기 어려운 모호함도 지닌다." 프랑스를 대표하는 미술사가였던 안드레 카스텔(Andre Chastel)이 보티첼리에 대해 한 말이다. 이러한 정의는 특히 그의 원형 패널화를 설명하는 데 매우 적절해 보인다. 삼각형 구도의 성모자의 모습은 보티첼리의 초기작을 연상시킨다. 그는 필리포 리피, 베로키오(Verrocchio)의 공방에서 일했지만, 이미 그 이전부터 다양한 방식으로 성모자의 도상을 그렸다. 보티첼리를 유명하게 만든 로마의 시스티나 성당 예배당의 벽화를 그린 후 피렌체로 돌아온 그는 처음으로 원형 패널에 그림을 그렸는데, 이것과 유사한 구도를 이미 1470년대에 제작했다. 성모자의 배경에 묘사된 백합은 수태고지와 같이 성모 마리아를 소재로 다루는 작품에 늘 등장하며 순결과 자비의 상징이다. 보티첼리의 작품에서 관찰할 수 있는 선의 표현들은 형상을 완결하는 기능적인 성격을 지니지만 동시에 작품에 리듬감을 부여하면서 서정적인 감정을 불러일으킨다. 이런 감정의 표현은 이후 보티첼리의 다른 작품에서 양식적인 특징을 구성한다.

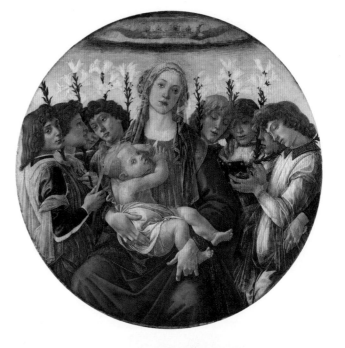

금빛으로 물든 길게 늘여진 구름 아래로 두 손이 왕관을 들고 성모에게 대관하고 있다. 이는 당시 유행했던 '성모의 대관'이라는 소재를 따라 그린 것이며 빛은 성령을 의미한다.

헤르트헨 토트 신트 얀스

사막의 세례자 성 요한 1480~1495년경

오크 패널에 유채
42×28cm
1902년 런던 P. 맥퀴드 컬렉션에서 구입

동시대 사료에서 언급하고 있지 않지만 헤르트헨 토트 신트 얀스는 그가 살았던 시대를 대표하는 매우 중요한 작가 중 한 명이며 하를렘(Haarlem) 유파에서 가장 잘 알려진 화가이다. 부족한 사료 때문에 그의 삶을 설명하기 위해서는 그의 작품으로 추정되는 그림의 양식을 통해 보충할 필요가 있다. 인물과 풍경을 조화롭게 다루는 방식은 당시 새로운 방법이면서 그의 예술적인 연구에서 삶과 연관된 표현 동기를 적용하는 방식이었다. 이 소형 패널화는 하를렘의 성 요한 수도회의 구성원으로부터 봉헌을 위해 주문 받았던 것으로 추정된다. 화가는 성서에서 언급되는 거친 사막을 에덴동산이 연상되는 자연스러운 조화와 빛으로 가득 찬 풍경으로 대체하였고, 원경에 요르단 강이 흐르는 모습을 삽입했다. 이런 점을 고려해 보았을 때, 이 작품은 그리스도와 성 요한의 세례를 통한 세계의 재탄생에 대한 이야기를 다루는 것으로 볼 수 있다. 동시에 성인을 표현하는 관습적인 도상도 확인할 수 있다. 낙타 가죽과 양은 성인의 모습을 표현할 때 등장하는 요소이며 양은 종교적인 희생 제물의 의미를 지니고 있다. 또한 르네상스의 규범들에 따라 성 요한은 무거운 푸른 외투를 입고 있으며 구부린 자세로 앉아있지만 성인의 건장한 신체를 강조한다. 동시에 르네상스 시대에 '우울'이라는 단어를 통해서 설명했던 내면적인 철학적 사유의 전형을 표현하고 있다. '우울'이라는 단어는 고독하지만 중요한 사건을 예견할 수 있는 인물의 특성을 설명하는 표현이었다.

마틴 숀가우어

목동들의 경배 1480년경

오크 패널화
37.5×28cm
1902년 카이저 프리드리히 박물관 컬렉션으로 편입

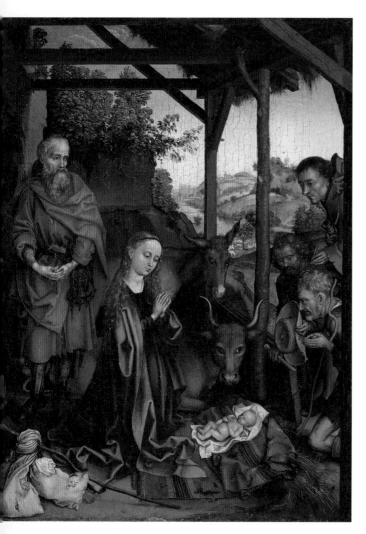

동시대의 사람들에게 '아름다운 (숀)마르틴'이라고 알려졌음에도 불구하고 숀가우어의 작품은 매우 적은 수만 현존한다. 그는 수많은 스케치와 판화들을 제작했으며 대상을 명확한 구도를 통해 공간에 적절히 배치하였고, 선을 통해 자신의 감정을 효율적으로 표현했다. 특히 그의 선들은 단순히 대상의 윤곽선을 표현하는 것 이상의 의미를 지닌다. 다른 한편으로 정적인 형상은 인물들이 지닌 영성을 전달하는 데 있어서 방해가 되지 않으며 매우 밝게 빛나는 색채의 나열은 감정을 고양시킨다. 〈목동들의 경배〉는 여러 가지의 상징적이며 전설적인 요소를 포함하고 있다. 이 작품에 등장하는 모든 인물들의 시선은 아기 예수를 향하고 있다. 성 가족은 대각선 구도에 의해서 강조되어 있으며 아기 예수의 탄생으로 성스러운 장소에 포함되어 있다. 세 사람의 목동은 공간의 외부에서 아기 예수를 관찰하고 있다. 목동들은 각기 다른 연령대로 그려져 있는데 이는 매우 중요한 부분이다. 새로운 왕이 젊은이나 노인들에게 모두 공경을 받는다는 의미이다. 밤하늘은 밝게 묘사되어 있는데 그 이유는 그리스도가 태어나던 날은 밤이었지만 낮처럼 밝았다는 전설 때문이다. 색채와 형태들은 적절한 구도 속에서 이야기를 강조한다. 숀가우어의 작품 중 〈목동들의 경배〉는 작가의 전성기에 그려진 매우 뛰어난 작품으로 남아 있다.

이탈리아 중부의 작가(프란체스코 디 조르지오 마르티니 혹은 루치아노 라우라나로 추정)

이상도시의 경관 1490~1500년경

패널에 유채
131×233cm
1896년 카이저 프리드리히 박물관 협회 컬렉션으로 편입

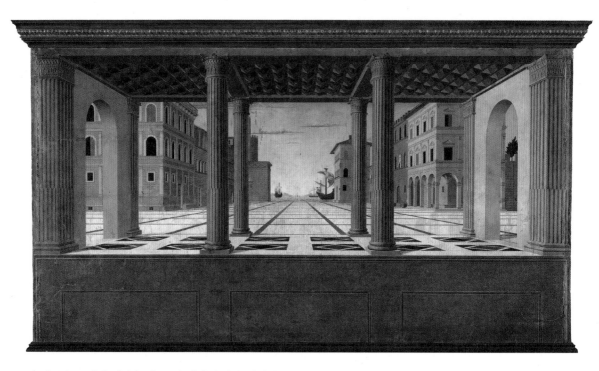

이 작품은 도시의 경관을 다룬 세 점의 유명한 패널화 중 하나로 나머지 두 점은 현재 우르비노와 발티모어에 남아 있다. 이 작품은 르네상스 문화를 대표하는 공간에 대한 새로운 개념을 잘 표현하고 있다. 15세기 새로운 국가를 구현하기 위한 철학적이고 정치적인 관점이 건축물에 잘 적용되어 있으며, 이것은 이상도시의 대한 사유를 통해 모형으로 발전했다. 이상도시는 정확한 규격과 규칙적인 비례를 가지고 있으며 이를 통해 완벽한 기하학적 공간을 구성한다. 이상도시에 대한 신화는 새로운 정치적이고 사회적인 구조를('이상'이라는 단어에서 보듯) 반영하고 있으며 새로운 건축적인 개념을 만들어냈다. 철학적인 논쟁 속에서 가장 중요한 역할은 이론적인 부분을 어떻게 실제에 적용할 수 있는가라는 문제로 이어졌으며, 우르비노 백작의 영토에서 동시대인들은 새로운 가치를 적용할 수 있는 모형에 대해 논의했다. 베를린의 베두타(vednta: 경관화)는 고전적인 건축물의 유형을 다루고 있으며 이탈리아의 중부 로마의 이미지와 밀접한 관계를 가지고 있다. 로마에서는 분명히 작품이 제작된 같은 시기에도 고대의 기념물과 유적들을 관찰할 수 있었지만, 이 그림은 이를 근대적인 방식으로 전환하여 고대 문명과 경쟁하고 있다.

넓은 중앙 광장을 중심으로 원경에 두 종류의 건물이 대칭적으로 배치되어 있고 강가에 배가 정박하고 있는 풍경이 펼쳐져 있다. 기하학적, 대칭적으로 기획되어 건물들이 배치되어 있으며, 각각의 건축물은 비슷한 규모지만 서로 다른 개념이 적용된 각각의 형태를 지니고 있다.

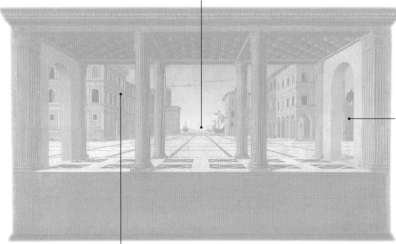

이 작품의 기능은 본래의 맥락이 남아 있지 않기 때문에 오늘날까지 의문으로 남아지만 아마도 궤짝의 측면을 장식하고 있었던 것으로 보이며 작가에 대해서도 연구자들이 논쟁을 벌이고 있다. 연구자들은 루치아노 라우라나(Luciano Laurana)나 프란체스코 디 조르지오 마르티니(Francesco di Giorgio Martini)의 작품으로 추정하기도 한다. 어떤 경우에도 이 작품이 당시 우르비노의 궁정문화를 대표하며, 인문학적 소양을 지닌 인물에 의해서 제작되었다는 점은 분명하다.

수학적이고 관념적인 공간인 광장은 비어 있으며 고전 건축에 대한 뛰어난 지식을 관찰할 수 있는 건물이 기하학적인 형태로 배치되어 있다는 점에서 이 작품은 레온 바티스타 알베르티(Leon Battista Alberti)나 피에로 델라 프란체스카의 영향을 받은 것으로 유추할 수 있다. 이상도시는 매우 엄격한 건축적인 기획에 따라 구성되어 있다는 점에서 관람객에게 연극무대같이 보인다.

히에로니무스 보스

파트모스의 성 요한 1500년경

오크 패널에 유채
63×43.3cm
1907년 런던 W. 풀러 매트란트 컬렉션에서 구입

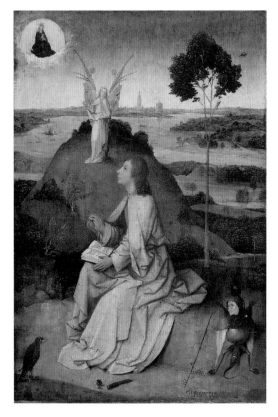

원경에 차가운 대지의 풍경이 배치되어 있는 가운데 악마의 도상은 매우 작은 크기로 묘사되어 있다. 보스는 넓은 풍경과 인물을 강조하기 위해서 악마의 이미지를 축소했던 것으로 보인다.

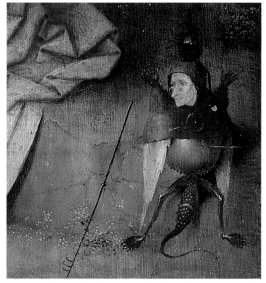

묵시록에서 성 요한이 노년으로 묘사되었음에도 불구하고 보스는 이 작품에서 그를 젊은 모습으로 묘사하던 당시의 도상학적 유행에 따라 인물의 '묵상적인' 이미지만을 강조하고 있다. 뜨거운 기름으로 죽음의 위기를 넘긴 후 유배된 파트모스 섬의 고독한 분위기 속에서 성 요한은 하늘에서 펼쳐지는 환영을 보고 묵시록을 기술하고 있다. 성 요한은 자신의 도상에 늘 등장하는 독수리와 함께 바위에 앉아 있다. 천사는 그에게 구름 사이로 밝게 빛나는 태양 속의 묵시록 여인을 보여주며, 달과 12개의 별이 그녀의 발밑을 둘러싸고 있다. 12세기부터 이 여인은 종종 성모 마리아로 해석되었으

며 보스가 이것을 알고 있었다는 점은 묵시록의 여인과 포대기에 싸인 아이를 함께 그린 것을 통해 확인할 수 있다. 화가는 요한 묵시록의 이야기를 충실하게 기록하고 있다. 원경의 물은 원전에서 설명했던 강물의 범람을 묘사하는 부분이다. 단지 오른쪽에 배치된 악마의 이미지만이 성서에서 벗어나 있다. 플랑드르 회화사에서 보스는 브뢰헬과 같은 수많은 화가들에게 영향을 줬으며 소재를 표현하는 독창성에서 독자적인 위상을 지니며 이를 통해서 재현된 이야기의 교훈을 심도 있게 다루었다.

캔버스에 유채
145×185cm
1905년 페라라의 R. 카노니치 컬렉션에서 구입

비토레 카르파치오
그리스도의 매장을 위한 준비 1505년경

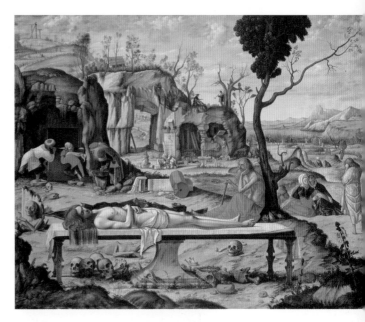

베네치아를 대표하는 '역사화가'였던 카르파치오는 그리스도의 죽음 이후의 이야기를 시간순으로 그려냈지만 이는 당시에 일반적이지 않은 소재였다. 사육제가 연상되듯이 여기 저기 신체의 일부와 해골들이 놓여 있고 부서진 건축물들이 배치된 공간의 무덤들은 그리스도의 죽음으로 인한 지진으로 인해 파손되어 있다. 생명력이 빠져나간 육체는 매장을 위한 대리석판 위에 놓여 있다. 주세베 다리메테아(Giuseppe d'Arimatea), 니코데모(Nicodemo)와 세 번째 인물은 매장을 위한 일들을 준비하고 있다. 두 사람은 시신의 매장을 위해 돌을 옮기고 있으며 다른 한 사람은 부패를 막기 위한 처리를 하고 있다. 이 중에는(욥으로 보이는) 신비로운 노인이 일부가 마른 나무에 기대어 그리스도의 죽음을 바라보고 있다. 나무의 마른 부분은 유대주의를 상징하고, 살아 있는 부분은 그리스도로 인해 새로운 기독교가 태동하고 있음을 의미한다. 후경에 성 요한은 눈물을 흘리는 성모를 부축하고 있다. 멀리 두 여인들과 함께 막달레나가 빠르게 이동하고 있다. 비잔틴의 전통에서는 대리석판 위에 누워 있는 그리스도의 도상을 여러 번 다루었다. 붉은색으로 '물든 석판'은 동유럽의 교회들에서 접할 수 있는 성물로 다루어졌다. 이들은 중세시대에 예루살렘의 성 무덤을 이동하는 과정에서 이 석판을 비잔틴 제국으로 옮겼다고 믿고 있었다.

이 장면은 기독교를 둘러싼 여러 가지 전설들을 다루고 있다. 위편에 골고다 언덕에는 아직도 세 개의 십자가가 세워져 있으며, 그 옆에 양을 동반하고 있는 목동들은 그리스도의 탄생이 가져온 삶의 연속성에 대한 상징이다.

피에로 디 코시모

베누스, 마르스, 큐피트 1505년경

포플러 패널에 유채
72×182cm
1828년 보르고 산 니콜로의 네를리 컬렉션에서 구입

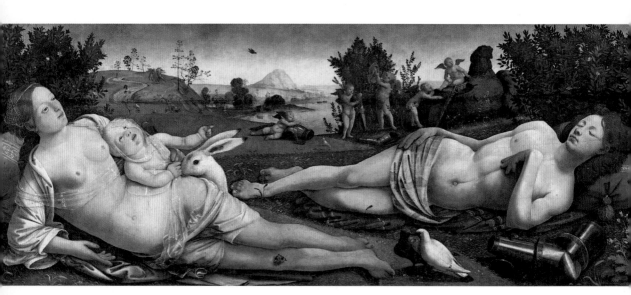

이 그림은 등받이 장식용으로 제작되었을 가능성이 높다. 바사리(Giorgio Vasari)가 소유했던 이 패널화는 15세기 말 피렌체 문화의 전형을 보여준다. 마르스와 베누스가 함께 있는 도상은 상반된 선과 악의 이야기를 다루고 있으며, 아름다움과 동의어 관계인 선의 의인화(베누스)가 악(마르스, 전쟁)에 승리한다는 관점을 담고 있다. 이런 관점은 루크레티우스(Lucrezio)의 『사물의 본성에 관하여(De Rerum Natura)』에서 베누스에 의해 게을러진 마르스의 이야기를 다루며, 이는 이후 신플라톤주의에서 우주와 도덕적인 관점에 적용된다. 이 주제는 사실 보티첼리가 그렸던 그림과 거의 동일하지만(내셔널 갤러리, 런던) 보티첼리가 귀족적인 취향에 호소했다면 이 작품에서는 대중

적이고 서정적이며, 자연주의적인 취향으로 대체되었다는 차이점을 보인다. 이런 점을 고려해볼 때 화가는 단순히 보티첼리의 작품을 모사한 것이 아니라 그 이전의 다양한 도상이나 문학 자료들을 검토한 후 작품을 제작하며, 이 중에는 루이지 풀치(Luigi Pulci)의 『모르간테(Morgante)』, 고대의 부조들, 과거 회화에 대한 다양한 기록이 포함되어 있다. 이런 점은 코시모의 반아카데미적인 성향과 잘 부합하는 것이었으며, 이와 관련해서 바사리는 그가 아카데미에 대해서 거의 신경질적인 반응을 보였다고 기록했다.

날개를 가진 큐피트의 모습은 고대 그리스 로마 신화나 영웅담과 함께 미술품에 등장했던 소재였으며 르네상스와 바로크의 회화 작품에도 등장한다. 이 작품의 경우에는 전쟁의 신인 마르스가 사랑에 빠져 자신도 모르게 풀밭에 벗어놓은 무구들을 아기 천사들이 묶고 있는 모습으로 등장하고 있다.

피에로 디 코시모는 잠자고 있는 마르스와 함께 있는 베누스의 시선을 간결하게 강조했지만 베누스는 다른 곳을 응시하고 있다. 고전에서 큐피트는 세계 이전의 카오스로부터 태어났다고 설명하지만, 전통적으로 베누스와 마르스의 아이로 여겨졌다. 이는 평화를 강조하고 여신의 삶을 이끄는 존재로 나타나 있다.

이 그림에는 베누스를 상징하는 여러 가지 요소들이 배치되어 있다. 도금양(桃金孃)은 늘 초록색을 지니기 때문에 고대부터 여신의 영원한 사랑을 상징한다. 토끼는 다산을 의미하고, 부리를 맞대고 있는 두 마리의 비둘기는 연인을 암시한다. 배경의 물은 새로운 탄생의 상징이며 나비는 고양된 영혼이며 동시에 허영을 의미한다.

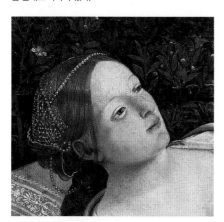

라파엘로

성모자와 성 요한(테라누오바의 성모) 1505년

캔버스에 유채
지름 87cm
1854년 테라누오바 공작 컬렉션에서 구입

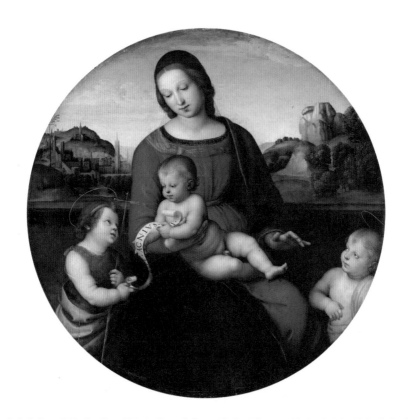

라파엘로가 피렌체에 도착한 후 성모자를 소재로 제작한 작품 중 하나로, 1504년 완성했다. 이 작품을 통해 라파엘로가 피렌체의 미술품으로부터 영향을 받았다는 점을 확인할 수 있다. 이 작품은 레오나르도 다빈치(Leonardo da Vinci)의 〈성모자와 성 안나〉에서 영향받은 원근감을 지니고 있으며 일관성 있는 인물의 몸짓과 풍부한 풍경을 부드러운 색채를 활용해서 조화롭게 표현하고 있다. 이 작품에서 '성모'에 대한 부분을 통해 움브리아 지방에서 페루지노의 도제로 있을 때 배웠던 양식에서 벗어나 자신의 독자적인 표현으로 발전하고 있다는 점을 확인할 수 있다. 또한 라파엘로는 여기에서 새로운 형식을 시도했는데, 〈산 페테르부르크의 성모〉와

함께 처음으로 원형 패널을 활용했던 작품이다. 사실 그가 작품을 준비하며 남긴 습작들은 사각형의 패널을 염두에 두고 있었다는 점을 알려주는데, 이는 성모의 오른편과 성 요한의 왼편에 천사를 배치한 것에서 확인할 수 있다. 하지만 라파엘로는 최종적으로 넓은 풍경을 배치하기 위해서 인물의 일부를 배제하고 동시에 삼각형의 구도를 활용했다. 인물이나 배경은 원형 패널에 맞게 배치된 것이 아니었으며, 라파엘로가 이 작품에 적용하고 있는 대각선 구조와 수평구도는 피렌체에서 작업하기 이전의 작품들에서는 일반적으로 관찰할 수 없는 특징이다.

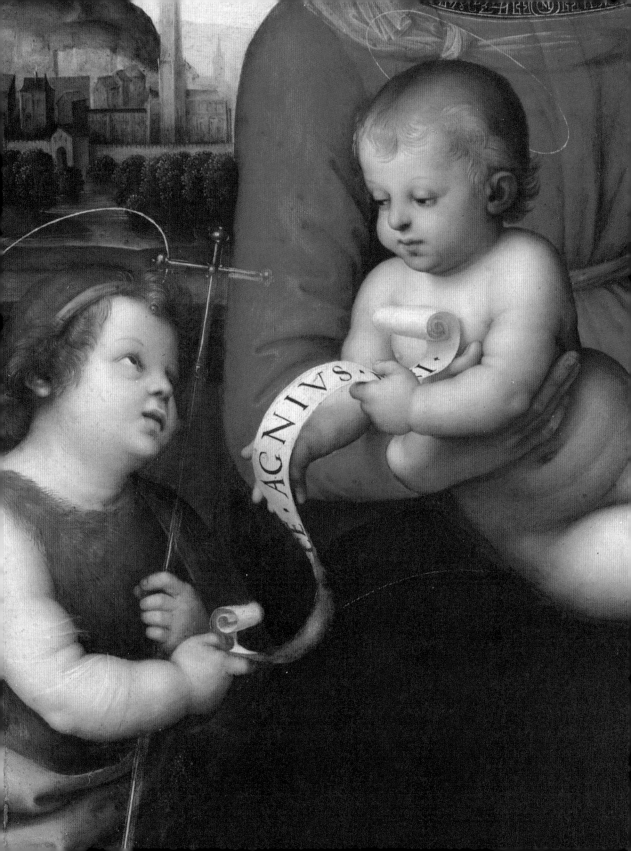

라파엘로

성모자(콜론나의 성모) 1508년

패널에 유채
77.5×56.5cm
1827년 로마 로베레 가문의 마리아 콜론나 란테 컬렉션에서 구입

형태, 색채, 명암은 적절하게 혼합되어 인물에 적용된 선들을 지워나갔다. 인물들은 나무가 자라고 있는 부드러운 언덕의 풍경 사이에서 등장하며, 여기에 적용된 색채의 사용은 의미심장하다. 그늘을 표현하기 위한 차가운 색채는 따뜻한 색채의 사용을

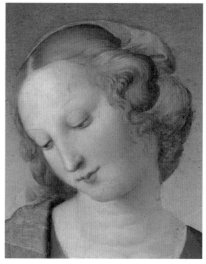

라파엘로가 피렌체에서 그렸던 작품(1504~1508) 대부분은 성모자를 소재로 다루고 있다. 이 작품들은 이후 성모자 이미지의 전형으로 발전했고 19세기까지 반복적으로 이어졌다.

〈콜론나의 성모〉는 라파엘로가 피렌체에서 그렸던 작품 중에서 매우 뛰어난 실례를 제공한다. 당시 그는 약 스물다섯 살의 나이로 화가로서 이미 예술적인 성숙기를 맞이하고 있었다. 그는 레오나르도 다빈치를 비롯한 15세기 이전 세대의 작품들이 주는 교훈을 체화했는데 특히 도나텔로는 그에게 많은 영감을 주었다. 고대의 거장들이 표현했던 인간 심리에 대한 표현은 새로운 방식으로 변화되었다. 레오나르도 다빈치가 발전시켜나갔던 섬세한 색채의 사용은 새로운 규칙을 동반하기 시작했다.

통해서 강조되며 프라 바르톨로메오(Fra' Bartolomeo)와 같은 화가의 양식을 발전시켰다는 점을 알려준다. 아이의 생동감 넘치는 자세와 동세는 어머니와 아이의 관계를 강조하면서 자연스러운 느낌을 빚어낸다. 라파엘로가 피렌체에서 이미 매우 고가의 작품을 주문받고 있었다는 사실은 그렇게 놀라운 일이 아니었다. 이 시기에 그의 도제로서의 교육은 끝났고 새로운 주문들이 밀려들기 시작했으며 교황들의 도시였던 로마에서도 그의 평판이 높아지고 있었다.

포플러 패널에 유채
91×76cm
1893년 에딘버러 로티안 백작 컬렉션에서 구입

알브레히트 뒤러
검은 방울새가 함께 있는 성모 1506년

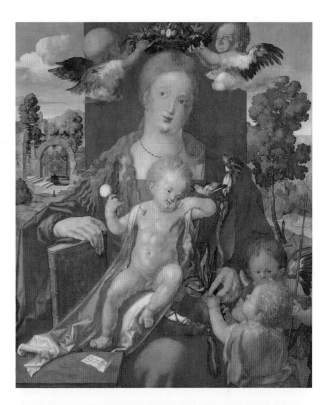

뒤러는 1506년 두 번째로 베네치아를 방문했을 때 이 그림과 오늘날 프라하에 보존되어 있는 〈로사리오의 축제〉를 그렸다. 이 패널화는 색채의 선택에서 뒤러가 이탈리아의 회화 양식으로부터 받았던 영향을 드러낸다. 흥미로운 점은 뒤러의 작품이 동시대의 사료에는 등장하지 않는다는 것이다. 이 작품의 제목은 아기 예수의 왼팔 위에 앉아 있는 검은 방울새의 이름에서 유래했다. 이 새는 가시덩굴을 좋아하기 때문에 이후 그리스도의 수난을 상징하며 가시덩굴은 면류관을 제작하는 재료이기도 하다. 또한 천사와 성 요한이 성모에게 건네는 은방울꽃은 골고다 언덕의 그리스도 이야기를 상기시키는 요소이다. 이 꽃의 라틴어 학명은 '콘발라리아 마이알리스'(convallaria maialis)로 오월에 꽃을 피우고 시편에 기록된 '백합의 계속'을 연상시키며, '순결한 성모의 수태'를 의미하기도 한다. 어린아이로 등장하는 세례자 성 요한의 존재는 당시 알프스 이북의 회화에서는 새로운 소재였고, '성모자'나 '성 요셉이 포함된 성가족'에 등장한다. 그러나 같은 지역에서 이 그림과 유사한 구도를 발견하기 어렵다는 점이 이 작품이 이탈리아 회화에서 영향을 받았다는 것을 설명해준다.

성모의 화관은 장미와 흰색 덩굴로 구성되어 있다. 흰색은 성모의 즐거움을 그리고 붉은색은 성모의 고통을 상징한다. 성모가 들고 있는 책 또한 이후에 기록될 성서를 의미한다.

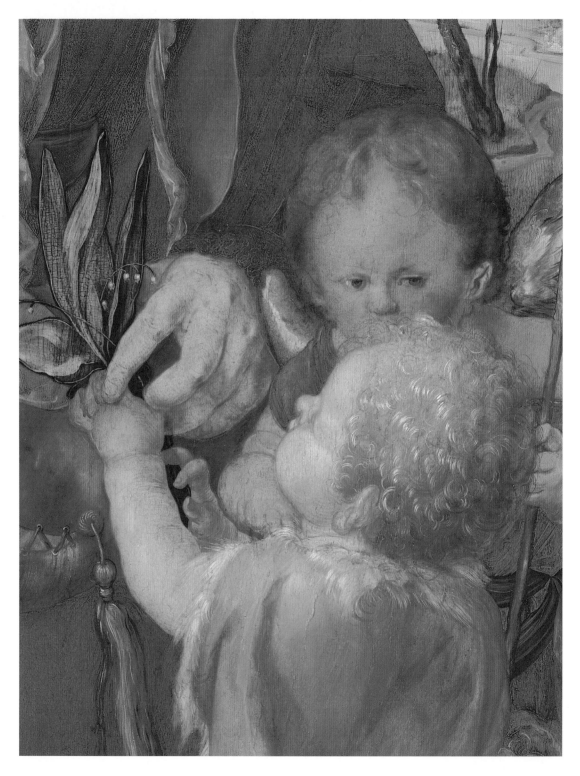

알브레히트 알트도르퍼

분수가 있는 성가족 1510년

패널에 유채
57×38cm
1876년 비엔나 F. W. 리프먼 컬렉션에서 구입

마태복음이 쓰여지기 전 이집트의 도피에 대한 사료에는 아기 예수가 수틴(Sotine)이라는 도시에서 이교도의 신전을 방문했다고 전하며 이때 그 신전이 무너졌다고 한다. 멀리 보이는 오랜 교회 유적은 이 이야기를 다루며, 분수를 장식하는 이교도의 신상은 우상들이 무너지는 내용을 암시하기 위한 요소로 추정된다. 한편, 대리석이 지닌 희미한 색감이 자아내는 분위기는 오랜 여행 중의 휴식에서 찾아온 이완과 편안함의 감정을 전달하며, 작은 천사들의 장난과 성가족이 구성하는 밝은 색채와 대조된다. 작품에 등장하는 물은 삶에 대한 두 가지 상징적인 의미를 지닌다. 배경의 물은 천사의 도움으로 목동이 강을 건너는 이야기를 다루고 있다. 이 이야기는 그리스도의 여정과 모세의 여정이 지닌 유사성을 보여주는 것으로 해석하기도 한다. 구약 성서에서 모세는 신의 도움으로 물을 솟아나게 만드는 기적을 행했다. 하지만 다른 관점에서 배경에 강이 펼쳐진 풍경은 독일 남부 지방에서 시작되는 다뉴브 강의 경관이다. 이는 다뉴브 유파를 대표하는 화가이며 풍경의 묘사에 뛰어난 알트도르퍼의 전형적인 작품이기도 하다.

세바스티아노 델 피옴보

젊은 로마 여인의 초상 1512~1513년경

포플러 패널에 유채
78×61cm
1885년 블렌하임 성 마를부르크 공작 컬렉션에서 구입

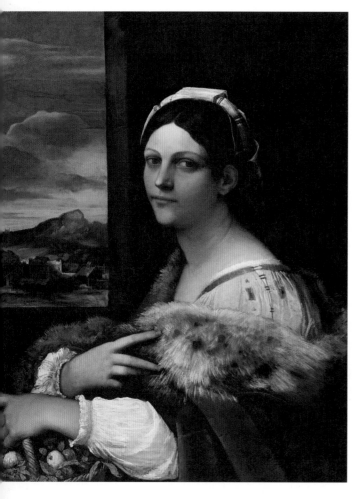

이 작품은 오랫동안 라파엘로가 사랑에 빠졌던 빵집 여인을 그린 것으로 알려져 있었지만 사실 세바스티아노 델 피옴보가 로마에 도착했을 때 제작한 그림이다. 이 작품은 세바스티아노가 조반니 벨리니와 조르조네 (Giorgione)의 도제였기 때문에 능숙했던 베네치아 인물화의 전형을 다루고 있다. 풍경을 보여주기 위한 열린 창문과 건축물의 어두운 실내를 배경으로 인물의 흉상이 묘사되어 있다. 이 그림은 저녁 시간을 배경으로 하고 있으며, 추상적이면서 이상적인 여성의 이미지를 구성했던 세바스티아노의 대표적인 작품이다.

로마에서 그는 조르조네의 그림에서 관찰되는 서정적인 감정을 기념비적인 조각 작품처럼 견고하게 변화시켰으며 이는 세바스티아노가 라파엘로의 영향을 받아 발전시켰던 양식적인 특징을 구성한다. 왼편 윗부분의 창문을 배경으로 펼쳐진 풍경 속에 월계수 나무가 빛을 반사하고 있다. 후광이나 순교자를 상징하는 야자 잎이 없기 때문에 성녀를 다루고 있다고 추정하기는 어렵지만 성녀 도로테아로 보기도 한다. 도로테아는 카에사레아에서 순교했으며, 끔찍한 죽음 이후 천사가 현현하여 천상의 과일 바구니를 건네주었다고 기록되어 있다.

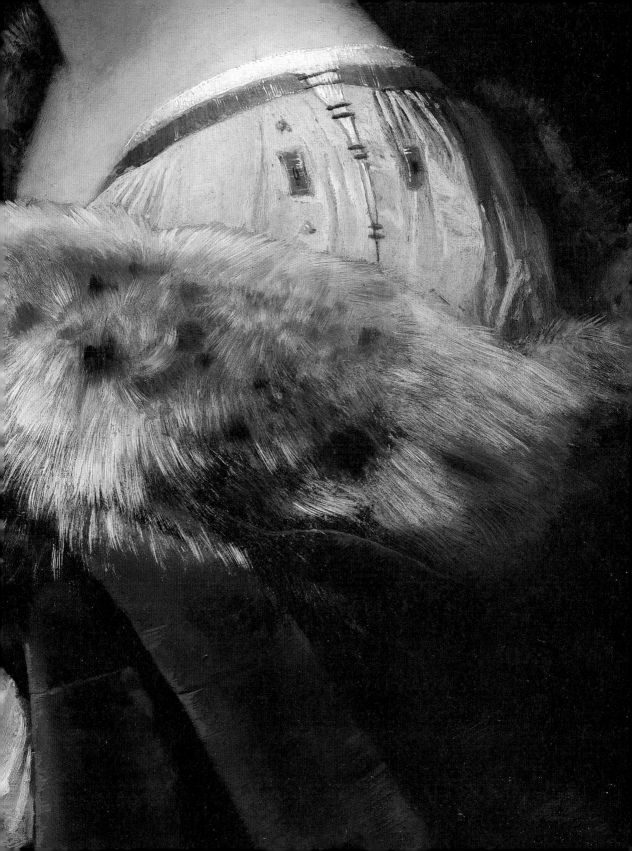

요하임 파티니르

이집트로의 피신 중의 휴식 1520년경

오크 패널에 유채
62×78cm
1821년 솔리 컬렉션에서 구입

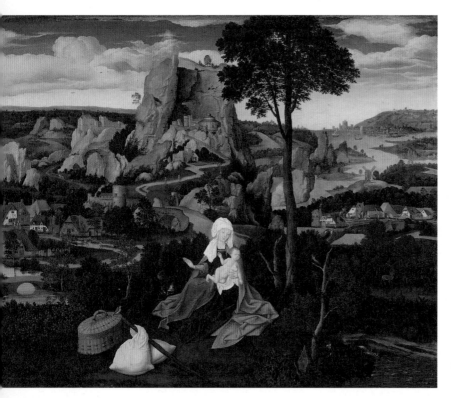

'이집트로의 피신'은 복음서에서 전하는 이야기가 많지 않지만 오랫동안 화가들이 관심을 갖고 재해석해서 작품에 적용할 수 있는 흥미로운 소재였다. 배경을 구성하는 넓은 풍경은 아래 부분의 이야기를 강조한다. 파티니르는 이야기의 배경으로 언덕이 있는 풍경을 사용하고 있다. 전설에 따르면 요셉과 나귀가 짐과 음식을 내려놓은 후 왼편의 마을을 향해서 출발하자 기적적으로 성모와 아기 예수가 여행 중에 휴식할 수 있도록 나무가 나타나 그늘을 제공했다고 한다. 그러나 이 이야기가 메시아의 도착을 알리는 유일한 기적은 아니었다. 봄을 시간적 배경으로 멀리 원경에 사막처럼 황폐한 풍경이 보이고 우상들과 이교도의 신전은 상징적으로 무너지기 시작한다. 이 전설에 대해서 파티니르는 중앙 부분의 큰 신전의 형태를 묘사한다. 요하임 파티니르는 최초의 전문적인 풍경화가 중 한 사람이었으며 종교적인 인물들을 배치했다. 그의 풍경은 종종 이야기를 넘어서 하나의 소재가 될 만큼 화려하며 독립적인 감상의 대상이 되기도 한다.

오른편에는 베들레헴이 보인다. 이곳에서 헤롯왕이 아이들을 학살하고 있고 밀밭에서의 기적에 대한 이야기를 다룬다. 중세시대에 알려진 전설에 따르면 헤롯왕의 군사들이 아기 예수를 찾기 위해서 수색을 하지만 발견하지 못했다고 전한다.

오크 패널에 유채
188×124cm
1821년 솔리 컬렉션에서 구입

얀 호사르트(마뷔즈)

넵튠과 암피트리테 1516년

얀 호사르트는 플랑드르 르네상스 회화의 전형적인 모티프와 이탈리아 회화의 관점을 절충해서 자신만의 독창적인 양식을 발전시켜나갔으며, 이런 점은 신화를 소재로 다루는 작품들을 통해서 확인할 수 있다. 신화를 소재로 다룬 그의 작품들은 흥미로운 방식으로 이야기를 풀어내고 있으며 인물들은 원근법이 적용된 공간 속에서 기념 조각처럼 뛰어난 양감을 지닌다. 특히 이 과정에서 화가가 로마를 방문하면서 알게 된 이탈리아의 새로운 건축 양식이 사실적으로 묘사되어 있다. 그는 1508년부터 공식적인 인물화들을 많이 그렸다. 특이하게도 넵튠의 모습은 젊은이로 묘사되어 있는데 여인을 동반하고 삼지창을 들고 있다는 점에서 확인 가능하다. 넵튠의 옆에 있는 여인은 네레이드(바다의 님프)였으며 그를 숨겨주었다가 이후에 결혼하게 되는 아내 암피트리테이다. 이 두 사람은 '절충적' 양식의 건축물을 배경으로 서 있으며 트

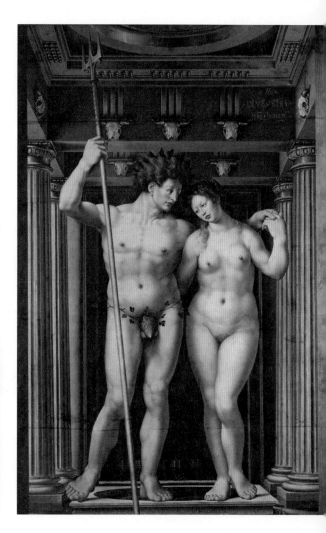

라이파타이트(Tripartite, 삼부구조)의 각 아래에 소의 두개골이 놓여 있다. 위편으로는 금속의 느낌을 지닌 금빛 쿠폴라(Cupola, Dome)가 배치되어 있다. 하지만 트리톤, 네레이드와 같이 바다의 신을 보충 설명하기 위한 요소나 넵튠을 설명하기 위한 바다 동물 같은 다른 요소들은 배제되어 있다.

얀 호사르트는 16세기 초를 대표하는 북유럽 출신의 화가 중 한 사람이다. 그는 고딕 문화에서 유래한 다양한 장식을 배치하지만 인물과 새로운 '건축 양식'을 조화롭게 표현하고 있다.

로렌조 로토

어머니를 떠나는 그리스도 1521년

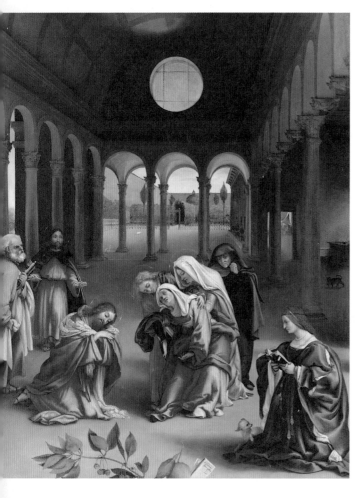

캔버스에 유채
126×99cm
1821년 솔리 컬렉션에서 구입

로렌초 로토가 그린 이 그림의 소재는 이탈리아 회화에서 드물며, 각 인물들의 감정이 잘 표현되어 있다. 그리스도가 자신에게 주어진 '수난'의 여정을 시작하기 위해서 예루살렘에 입성하기 이전에 인간적인 연민과 몸짓을 하며 어머니를 떠나고자 한다. 당대 민중들의 관심에 따라 성서의 외전과 같은 이야기들의 발전에도 불구하고 예수의 어린 시절 이후 성모에 관해서는 거의 언급되지 않으며 이 그림의 주제와 관련되는 부분도 찾을 수 없다. 이 이야기의 배경은 매우 밝고 높은 천장을 가진 곳으로 묘사되어 있는 바실리카 교회의 중앙 네이브이다. 로토는 곧 전개될 이야기를 전하는 순간을 묘사한다. 신의 의지에 순응해야 함을 알고 있는 그리스도는 매우 침착하고 안정된 모습으로 어머니의 축복을 기다리고 있다. 하지만 성모는 감정을 절제하지 못하고 막달레나와 성 요한의 부축을 받으며 십자가에 못 박히게 될 아들에 대한 고통을 감추지 못한다. 보편적인 고통을 강조하고 드러내기 위해서 화가는 보색으로 구성된 색채를 사용했으며 인물의 몸짓이 이를 승화시킨다. 후경에 묘사된 베드로는 이미 손에 열쇠를 받아들고 있다. 그리스도는 '그리스도의 변모'(모세와 엘리야를 만나 자신의 죽음에 대해서 논했던 사건_역주) 이전에 이미 베드로에게 열쇠를 주었으며, 그 뒤로 보이는 인물은 유다로 추정된다.

배경에 묘사된 건축물은 벽이 있는 정원을 가지고 있다. 이는 전형적인 호르투스 콘클루수스(hortus conclusus, '닫혀진 정원'으로 중세에 나타난 마리아를 상징하는 표현)로 성모 마리아의 공간이며, 성모의 순결을 설명한다. 오른편 기둥 사이로 정돈되어 있는 성모의 작은 방이 배치되어 있고, 이는 '수태고지'를 연상시킨다.

전경에 책이 펼쳐져 있으며 그 앞에 성서의 이야기를 듣고 묵상하는 엘리사베타 로타 타시(Elisabetta Rota Tassi)의 모습이 배치되어 있다. 로렌조 로토는 이 작품을 베르가모 출신의 도메니코 타시(Domenico Tassi)의 요청으로 그렸으며, 그는 엘리사베타의 남편이었다. 이 작품은 원래 〈그리스도의 탄생〉과 쌍을 이루는 두 폭 제단화였지만 오늘날 남아 있지 않으며, 이 작품에서 타시는 주문자의 모습으로 배치되어 있었다.

전경에 배치된 정물은 그리스도에 의한 수난과 인간의 구원을 암시한다. 일반적으로 오렌지는 선악과 나무열매로 등장하며 원죄를 상징하고, 체리는 기독교의 종교적인 도상 속에서 인간을 구원하기 위해서 흘린 그리스도의 피를 상징하는 요소이다.

알브레히트 뒤러

히에로니무스 홀츠슈어의 초상 1526년

패널에 유채
51×37cm
1882년 노림베르크의 홀츠슈어 컬렉션에서 구입

도시의 회합에 참여하며 이후 부시장과 상원의회의 구성원이 된다. 1498년에는 시청 의사의 딸이었던 도로테아 뮌처와 결혼했다. 처음에는 이 그림은 공식적인 용도로 사용했다고 추정되었지만 후에 작품이 놓였던 위치를 확인하게 되면서 이 가설이 실수였

남성의 시선은 세계를 대면하는 인물의 자긍심을 표현하는 것처럼 강렬하고 관람객에게 저항할 수없는 작품에 대한 몰입을 유도한다.

뒤러는 감정을 구체적인 대상으로 만들어내듯 초상화를 통해서 인물의 내면을 표현하는 초상화의 전형을 제시한다. 히에로니무스 홀스슈어(Hieronymus Holzschuher)를 그린 이 작품은 특별한 기회에 그려졌던 것으로 추정되며 주인공의 나이는 56세로 노림베르크의 주요 인물 중 하나였다. 그는 지역 귀족 가문의 후계자였으며 자신이 태어난 도시에서 다양한 공적 업무를 수행했고

다는 사실이 밝혀졌다. 원래의 액자는 홀츠슈어와 뮌처 가문의 문장이 있는 표면을 가지고 있었다. 뒤러는 인물의 외부뿐만 아니라 삶이 만들어낸 어두움을 함께 지닌 복합적인 감정이 더 중요하다고 생각했다. 그렇기 때문에 뒤러가 제작한 인물화에서 얼굴과 시선은 매우 중요한 부분을 구성하며 이를 통해서 삶의 고통과 수난, 그리고 삶에 대한 연륜을 표현한다.

패널에 유채
92.6×69.5cm
1920년 컬렉션으로 편입

한스 발둥 그리엔
피라무스와 티스베 1530년경

바빌론에서 알게 된 피라무스와 티스베는 부모의 반대에도 불구하고 각자 서로의 약혼자를 떠나 연인이 되었다. 두 연인은 함께 도망가기로 결심했으며 밤에 뽕나무 아래에서의 만나기로 약속했다. 연인을 기다리던 티스베는 물을 마시러 온 사자를 만나 조금 먼 장소로 피신했고, 이 과정에서 자신의 베일을 떨어트렸다. 사자는 앞서 잡아먹었던 황소의 피로 그 베일에 흔적을 남겼다. 이 순간 등장한 피라무스는 사랑하는 여인의 베일과 피를 보고 그녀가 죽었다고 생각하고 자신의 가슴을 칼로 찔렀다. 그가 세상을 떠난 후 하얀 뽕나무의 열매는 붉은 피로 물들었다. 한스 발둥 그리엔은 오비디우스 (Publius Ovidius Naso)의 『변신 이야기』에서 접한 이

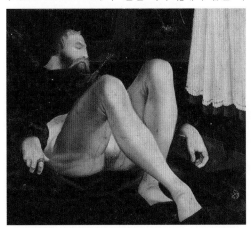

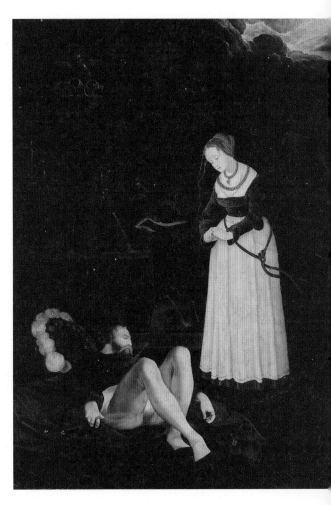

이야기를 동시대의 옷차림을 한 모습으로 변화시켰으며 이를 사랑에 대한 희생과 덕의 의인화로 제시했다. 1530년부터 1531년까지 화가는 인간의 덕을 소재로 한 고대의 이야기들을 그렸던 것으로 추정된다. (루크레티우스[Lucrezia], 무치오 세볼라[Muzio Scevola]) 하지만 이 연작에 속하는 다른 작품들은 남아 있지 않다.

이 작품에 대해서는 다른 상징적인 해석도 가능하며 기독교적인 의미로도 구성될 수 있다. 중세 이후 피라무스의 죽음은 그리스도의 희생을 선행하는 것으로 해석되기도 했다.

소(小) 한스 홀바인

게오르그 기체의 초상 1532년

오크 패널에 유채
97.5×86cm
1821년 솔리 컬렉션에서 구입

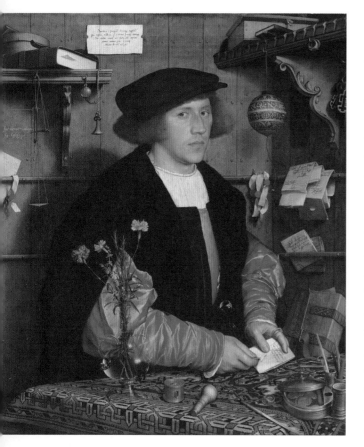

이 그림은 전통적으로 사랑의 약속과 결부되는 카네이션이 묘사된 장면을 토대로 게오르그 기체(Georg Gisze)와 크리스틴 크루거(Christine Kruger)가 결혼했을 때 제작된 것으로 추정하고 있다. 이 그림은 또한 기체를 설명하는 여러 가지 상징을 포함한다. 홀바인은 작품 속의 여러 가지 상징을 통해서 활력에 넘치는 상류층의 인물을 표현하고 있다. 책상 위에 배치된 서적들과 금시계, 다른 상인들이 보낸 편지와 같은 다양한 요소들은 주인공이 경제적인 활동에 종사했다는 사실을 알려준다. 또한 전경에 강조되어 있는 베네치아 유리 화병에 카네이션, 로즈마리, 우슬초, 사프란 다발이 배치되어 있으며 이는 그의 사랑, 신뢰, 순결함과 겸손 같은 미덕에 대한 상징을 구성한다. 이 부분에서 약한 유리와 막마르기 시작한 잎새는 시간의 흐름을 암시하고 삶의 변화를 설명하는 것으로 해석할 수 있다. 특히 크리스탈이 지닌 순결함은 명료한 인물의 성격을 암시하며 시계는 시간의 흐름을 설명한다. 또한 벽에 라틴어로 "회한 없이 어떤 기쁨도 없다(Nulla sine merore voluptas)"는 문구가 기록되어 있는데 이는 인물의 행동과 도덕성을 강조한다.

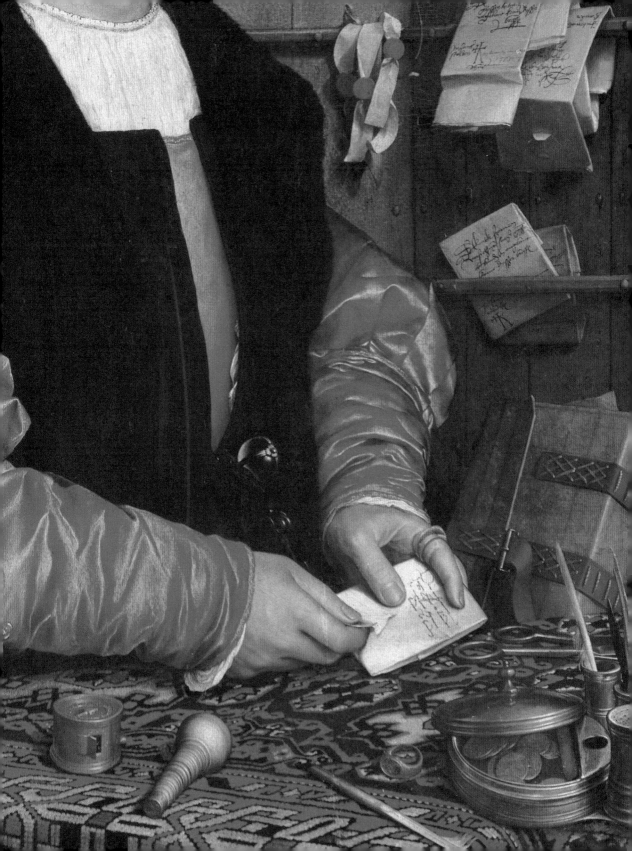

브론치노

우골리노 마르텔리의 초상 1537~1538년경

포플러 패널에 유채
102×85cm
1878년 컬렉션으로 편입

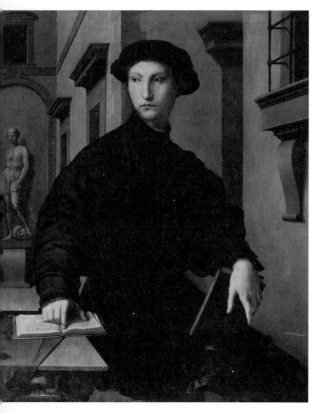

배경의 풍경과 책과 같은 사물은 등장인물의 문화적인 소양을 직설적으로 표현한다. 이런 점은 브론치노와 그의 스승이었던 폰토르모(Pontormo)의 차이를 보여준다.

브론치노는 제단화와 알레고리, 신화를 소재로 다룬 작품을 즐겨 그렸다. 그는 피렌체의 매너리즘 회화를 주도했고, 특히 인물화에서 뛰어난 재능을 보였다. 브론치노는 그림의 등장인물을 상아처럼 아름다운 피부를 통해 우아한 모습으로 표현했다. 이 작품에서는 당시 대표적인 인문학자였으며 프랑스 남부 그랑디브의 주교였던 우골리노 마르텔리(Ugolino Martelli)를 18~20세 정도의 인물로 묘사하였다. 화면에는 그의 삶을 연상시키는 요소들이 포함되어 있다. 왼손에는 피에트로 벰보(Pietro Bembo)의 책을 들고 있고, 오른손으로 호메로스의 『일리아드(Iliade)』의 일부를 가리키고 있다. 책상 왼

편에는 베르길리우스(Publius Vergilius Maro)의 책이 배치되어 있으며 그 옆에 '마로(Maro)'라는 성명이 적혀 있다. 이 작품에는 당대 이전의 문화적인 요소들이 배치되어 있다. 배경을 구성하는 건축은 도메니코 다뇰로(Domenico d'Agnolo)가 기획했던 '팔라초 마르텔리'로 이곳에는 과거에 도나텔로가 제작한 다비드 마르텔리의 조각상이 서 있다. 브론치노가 인물화를 그리면서 관심을 가졌던 것은 인물의 신체를 통한 정제된 내면의 표현과 이성적으로 구성한 삶에 대한 설명을 적절하게 배치하는 것이었다.

대(大) 루카스 크라나흐

젊음의 샘 1546년

풍경도 흥미로운 소
재를 강조한다. 거친
바위가 있는 왼편의
풍경들은 오른편의
연회의 풀밭과 대비
를 이루며, 이곳에서
사람들은 유쾌한 축
제를 즐기고 있다.

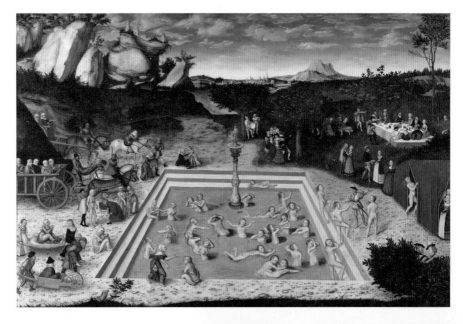

크라나흐는 초기작에서 풍경을 통해서 화면에 마술적
인 생동감을 부여했다. 이런 점은 독일 거장이 노년에
그렸던 작품에서도 관찰되며, 다뉴브 유파를 대표하는
화가로 알려지는 데 기여했다. 나아가 이후 화가들을
고딕 후기 시기의 회화에 대한 관심으로 이끌었다. 화
면의 좌측의 바위투성이 풍경을 배경으로 새로운 영혼
과 삶을 희구하는 나이든 노인들이 도착하고 있으며 일
부 인물이 그들의 신체를 관찰하고 있다. 어떤 이들은
마차나 들것에 실려서 도착하고 있다. 몇몇 다른 인물
은 믿음을 가지고 중앙에 있는 샘에 몸을 던지고 이곳
의 물은 이들을 즉시 젊은이로 변화시킨다. 젊은 남녀
로 변화된 인물들은 샘의 다른 부분에서 모습을 드러낸
다. 이들은 생기가 넘치는 대기를 배경으로 축제를 벌
이고 음악을 연주하며, 춤을 추며 삶의 즐거움을 즐기
며 하단에 묘사된 천막에서 새로운 의상을 제공받고 있
다. 이 신비한 기적은 샘물로 인한 것이며 이곳에는 베

누스와 큐피트의 조각상이 배치되어 이야기의 유래를
알려준다. 이와 유사한 작품들은 회화보다는 삽화의 형
태로 더 많이 유행했었다.

티치아노

베누스와 오르간 연주자 1550~1552년경

캔버스에 유채
115×210cm
1914년까지 이탈리아의 개인 컬렉션이었으며 1918년 구입

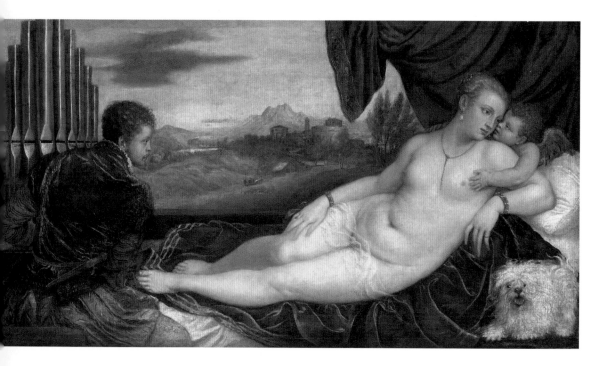

1547년 황제 카를 5세는 티치아노를 아우크스부르크로 초대했다. 황제는 뮐베르크에서 신교도에 승리를 거두고 아우크스부르크의 회합을 주관했다. 1552년 8월까지 티치아노와 그의 아들인 오라치오는 이곳에서 활동하며 여러 점의 작품을 남겼다. 이들은 회합에 참여했던 여러 사람의 인물화를 쉴 새 없이 그렸고, 각각의 군주들이 원하는 형식의 인물화를 성공적으로 제작했다. 매우 빠른 속도로 제작한 그림이지만 섬세한 구도와 배치나 작품의 수준이 상당하다. 일부 연구자에 따르면 화려한 색채의 향연이 펼쳐지는 이 작품은 아우크스부르크의 의회를 위한 그림이었고 티치아노 인물화의 전형적인 특징이 잘 반영되어 있다. 젊은 시절부터 티치아노는 누워 있는 여성을 소재로 다양한 작품을 그렸다. 화면은 도상학적인 의미가 모호한 요소들로 채워져 있다. 무엇보다도 인물화의 성격을 부여하며 건반에서 손을 떼지 않고 누드의 여인을 바라보는 오르간 연주자의 의미를 확인하기 쉽지 않다. 베누스는 연주자의 시선을 무시하고 우아하게 베일을 잡고 있으며 시선은 사랑스러운 큐피트를 향해 있다. 큐피트는 베누스의 가슴을 장난스럽게 만지고 있으며 하단에 배치된 작은 개는 결혼에 대한 신뢰를 상징하는 도상학적인 의미를 지니고 있다.

대(大) 피테르 브뢰헬

플랑드르의 속담 1559년

오크 패널에 유채
117×163cm
안트베르펜의 P. 스티븐스 컬렉션에 포함되어 있다가
영국 개인 컬렉터가 소유했으며, 1914년 소장품으로 편입

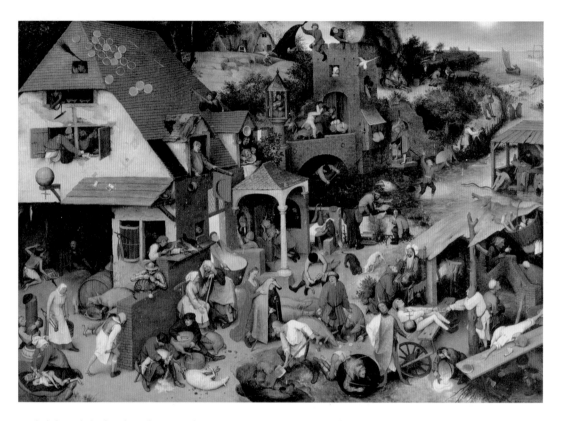

브뢰헬과 동시대 인물인 줄리오 클로비오(Giulio Clovio) 같은 장식 삽화가나 지도 제작자인 아브라모 오르텔리오(Abramo Ortelio)는 브뢰헬의 작품의 중요성을 인식하고 있었고 많은 영향을 받았다. 에라스무스(Desiderius Erasmus)의 『격언집(Adagia)』과 로테르담은 그림의 기초 소재가 되었고 화가는 정치적이고 윤리적인 무질서를 민속적인 주제를 사용해서 고발한다. 바닷가로 유입되는 강을 배경으로 묘사된 마을은 바보 같은 군상의 이상적인 무대로 제시되었다. 작품 속의 인간 군상과 동물, 사물은 플랑드르 지역의 여러 가지 속담과 격언을 연상시킨다. 그림은 두 종류의 이야기를 따라 도덕적인 목적에 부합하는 교훈을 만들어내고, 무질서한 이미지를 통해 효율적으로 강조한다. 첫 번째 부류는 뒤집힌 세계를 통해서 구성되며, 당시 만연한 허황된 가치에 대한 상징을 구성한다. 두 번째 부류는 위선과 사기를 둘러싼 속담을 시각적으로 번역한다. 이 부분은 중앙에 배치된 여성을 중심으로 묘사되어 있으며 푸른 외투를 입은 남편이 함께 그려져 있다. 이 그림은 현실을 전복시키며 최초의 제목은 〈뒤집힌 세상〉이었다. 이 작품은 보편적인 속담을 재현하는 것이 아니라 믿음에서 벗어난 인간의 부조리를 다루며, 이것은 15세기부터 16세기까지 플랑드르 미술과 문학에서 많이 사용했던 소재였다.

이 그림에서 권력자들은 강렬한 비판의 대상이었다. 한 수도사가 묵주와 엉터리 수염을 달고 있는 가짜 구원자의 얼굴을 만지고 있고, 조심스럽게 지상의 천구를 들고 있는 귀족은 세계를 지배하는 권력자들 사이에서 중심을 잡기 위해서 노력한다. 중앙에 배치된 고백성사 장면에서 악마가 죄를 사하고 있으며 이는 인간이 믿는 거짓된 영혼을 상징한다.

바보 같은 남자는 뒤집힌 천구가 배치된 창문에 매달려 자신에게 필요한 카드를 몰래 빼내고 있으며 집 안에 있는 사람들은 눈치채지 못한다. 단지 화가의 시선만이 낯선 현실을 확인하고 있다. 천구의 이미지는 여러 번 이 그림에 묘사되어 있다. 이는 위선자의 손이나 정신착란자가 뒤집어쓰고 있는 형태로 이상적인 세계의 전복을 다룬다.

여러 가지 속담들은 음식을 소재로 다루고 있다. 식탁 위에 엎드려 아무것도 잡지 못하는 남자는 상황의 통제가 불가능함에 대한 표현이며, 쏟아진 옥수수죽은 다른 이들에게 피해를 입히는 사람을 의미한다. 지붕 위에 널린 빵들은 풍성함과 쾌락의 상징이다.

티치아노

자화상 1562년경

캔버스에 유채
96×75cm
1821년 솔리 컬렉션에서 구입

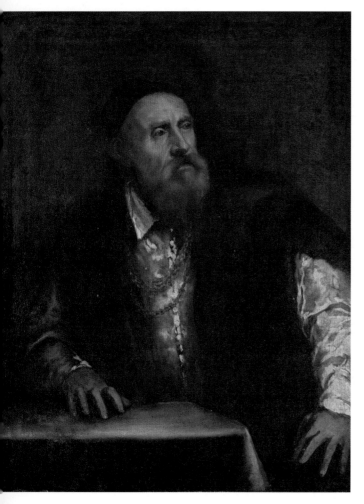

티치아노는 노년에도 정력적으로 쇄도하는 주문자들을 만족시켰고 자신의 삶에서도 예술적 성취를 이룬 것은 물론 서양 미술사에 위대한 족적을 남겼다. 장면의 통제와 이전까지의 작품들과 비슷한 자세를 지니지만 삶의 에너지가 충만하게 반영되어 있다는 점에서 일부 평론가들은 이 작품이 유명한 〈피에트로 아레티노의 초상〉과 유사하다고 강조한다. 하지만 사실 대조해보면 거장이 붓의 터치를 다루는 방식은 매우 다르다. 오히려 이 초상화와 유사한 점은 스케치의 세부에서 확인할 수 있는데, 의상의 경계나 손의 묘사에서 드러난다. 티치아노의 작품에서 손은 놀라울 정도로 비현실적인 색채로 칠해져 있고, 세잔의 작품이 연상되면서도 인물의 행동을 통해 신경질적인 감정을 효율적으로 표현하는 데 일조한다. 왼편에 있는 책상에 손을 올리고 있는 모습은 마치 폭발할 것 같은 삶의 에너지를 가두고 있는 것처럼 보인다. 불꽃이 아른 거리는 불빛 같은 눈동자와 신체적인 묘사는 놀라움을 준다. 흉부에 대한 처리는 마치 '완결되지 않은' 것 같은 선들을 드러내며, 작품에 등장하는 금 목걸이는 카를 5세가 티치아노에게 준 선물이었다. 티치아노의 작품들 중에는 두 점의 자화상이 남아 있으며 이 작품에서 그는 약 일흔 살 정도의 모습으로 묘사되어 있다. 화가가 태어난 연도에 대해서는 정확한 사료가 남아 있지 않으며 일반적으로 1488년부터 1490년 사이로 알려져 있다.

대(大) 피테르 브뢰헬

두 마리의 원숭이 1562년

오크 패널에 유채
20×23cm
1931년 안트베르펜 P. 스티븐스 컬렉션에서 구입

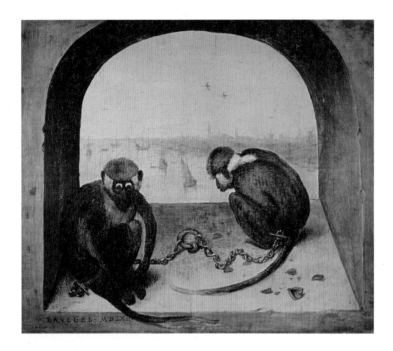

빈 미술사 박물관에 소장되어 있는 커다란 규모의 작품들(〈사육제와 사순절의 싸움〉, 〈아이들의 놀이〉)이나 플랑드르 지방의 속담을 다룬 작품들과 달리 이 작품은 작은 크기라는 점에서 풍자적인 작품으로 해석하기보다는 개인적인 의미를 부여하는 것으로 해석하는 것이 더 적절해 보인다.

이 작품은 아마도 뒤러의 〈원숭이가 있는 성모〉에서 영감을 받은 것으로 보인다. 브뢰헬은 인간의 조건에 대한 보편적인 인식체계를 표현하기 위해서 전통적으로 정교하게 동물을 묘사했던 방식을 사용하고 있다. 원숭이의 특징에 대해서 대 플리니우스(Plinio the Elder)는 인간과 유사하지만 흉내내기를 좋아한다고 기록한 바 있다. 중세의 동물에 대한 관점들 속에서 원숭이는 종종 죄나 악의 이미지를 구성해왔으며 세계 이전의 본성을 다룬 알레고리로 제시되었다. 원숭이의 놀이는 종종 인간의 광기와 속임수의 동의어처럼 활용되었다. 긴 꼬리를 가지고 있는 두 마리의 원숭이는 창턱 위에 있는 사슬로 묶여서 연결되어 있다. 이는 아마도 인간이 광기로 인해서 자신을 스스로 구속하고 가치에 대한 의심을 품는 모습을 다루는 것으로 보이며, 부서진 호두껍질들이 원숭이 주변에 어질러져 있다. 그러나 개인적인 해

석도 배제되는 것은 아니다. 이 패널화에서 보이는 개인적인 성격은 브뢰헬의 감정, 특히 결혼 이후의 감정을 다루고 있다고 보기도 한다. 또한 정치적인 해석도 배제할 수 없다. 당시 안트베르펜이 보이는 스헬트 강의 풍경은 스페인이 점령한 이후의 도시 상황을 상기시키기 때문이다.

캔버스에 유채
228×160cm
1841년 컬렉션으로 편입

틴토레토

성모자, 성 마르코, 성 루카 1580년경

틴토레토가 그린 이 작품은 쉽게 관찰되지 않는 도상학적 전형을 활용하고 있다. 그림의 출처는 명확하지 않지만 크기나 수직적인 형태, 소재를 고려해보았을 때 제단화였다는 것을 추정할 수 있다. 작품의 수준이 높을 뿐만 아니라 이후 복원과 관련된 방사선 검사를 분석하여 이 작품의 작가가 틴토레토라는 사실을 밝혀냈다. 그가 그림에서 보여주는 성모의 이미지는 피렌체의 산 로렌초 교회의 사크레스티아 노바에 있는 미켈란젤로(Michelangelo)의 성모를 연상시킨다. 성모와 함께 배치된 달과 12개의 별, 대관과 연관된 요소들은 요한 묵시록에 등장하는 여인의 이미지를 상기시킨다. 아랫부분에 복음사가인 마르코와 루카가 자신들을 의미하는 상징적인 동물들과 함께 배치되었다. 반(反) 종교개혁이 진행되는 동안 '대관의 성모'는 가장 많이 등

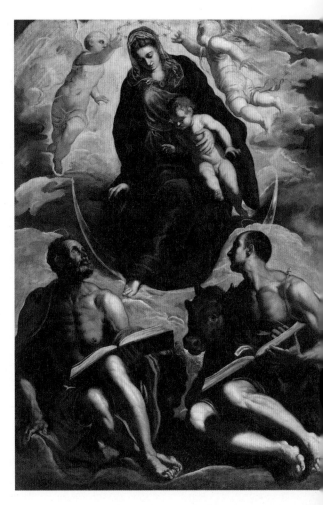

장했던 도상이었고, 여러 화가가 각기 다른 방식으로 이 소재를 다룬 바 있다. 17세기에 들어서야 이 소재는 규범적인 형태로 그려지기 시작했으며 가톨릭 미술의 가장 중요한 소재가 되었다. 틴토레토는 일흔 살이 되었을 때 이미 여러 가지 도상의 형식들을 통합했으나, 그가 고안한 절충 방식은 낯설기 때문에 많이 사용되지 않은 유형으로 남아 있기도 했다.

작품을 제작하기 위한 습작에서 확인할 수 있는 것처럼 화가는 여러 번에 걸쳐 이 작품을 수정했다. 작품이 진행되는 중에 틴토레토는 성 루카 옆에 또 다른 인물을 삽입하기로 결정했다. 아마도 작품을 제작하던 초기에는 네 사람의 복음사가를 그리고자 했던 것으로 추정된다.

카라바조

승리의 큐피트 1601~1602년

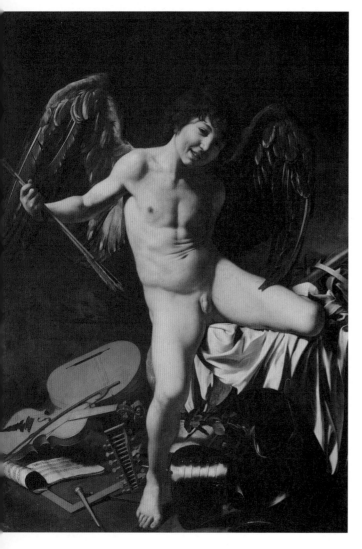

주스티니아니 백작을 위해서 일했던 화가이자 전기 작가였던 요하킴 폰 스탄다르트(Joachim von Sandrart)가 컬렉션에 포함된 다른 작품들과의 조화를 위해서 카라바조 작품의 의상에 덧칠했던 것으로 보인다. 카라바조의 작품은 생동감 넘치는 어린아이의 모습을 통해서 강조되었다. 또한 동시대의 화가들로부터 "이 작품은 삶을 구성하는 풍경과 거의 다르지 않다"는 의심할 여지없는 높은 평가를 받았고 당대의 박학다식한 인물들로부터 시적, 문학적인 소재를 잘 표현한 것으로 해석되었다. 그러나 오늘날 이 작품의 해석에 대해서는 다양한 의견들이 있다. 이 중에는 이 인물이 교양 예술의 천재를 의인화한 것이나 예술에 대한 영감이나 보호자로 설명하는 경우도 있으며 작품의 주문자였던 빈첸초 주스티니아니(Vincenzo Giustiniani) 백작을 다룬 것으로 해석하기도 한다. 인물의 다리에 대한 묘사는 종종 승리의 의미를 지닌 상징적 표현으로 보기도 한다. 그러나 여러 가지 해석과 달리 컬렉션의 목록에는 인간의 지성과 윤리에 대한 사랑을 상징하며 이는 인간이 추구하는 삶의 목적이라고 기록하고 있다.

캔버스에 유채
156×113cm
1815년 주스티니아니 컬렉션에서 구입

카라바조는 일반인들 중에서 모델을 구했다. 모호한 미소를 띠고 있는 젊은이는 체코 브라보(Cecco Bravo)이며 장난스럽지만 관심을 끌어올리고 있다. 이 작품은 거의 미켈란젤로의 〈승리(Vittoria)〉를 각색한 것처럼 보이며, 이 작품 혹은 다른 그림에서 관찰할 수 있는 카라바조의 동성애적인 경향을 강조한 일반적인 해석은 작품의 감상을 방해한다.

왼편에는 악기들이 배치되어 있다. 두 개의 현악기 중에서 하나는 바이올린(그가 활동하기 조금 전에 발명되었던)이고 다른 하나는 류트이다. 그 앞에 사각형의 틀과 컴퍼스가 있으며 이는 기하학을 위한 도구이다. 큐피트는 천문학의 상징인 별들이 있는 푸른 천구 위에 앉아있으며 이는 세계 전체에 대한 승리를 의미한다.

바닥 위에는 전리품처럼 교양 예술의 상징이나 관련 도구들이 펼쳐져 있다. 월계수는 불멸의 상징이며 문학적 명성과 연관된다. 무구는 권력에 대한 욕구와 연관되어 있다. 뒤편에 굽힌 다리, 왕관, 그리고 해골은 지상의 권력을 의미한다. (혹은 구체적으로 백작이 상실한 영토인 그리스 키오스 섬의 지배권을 의미하는 것으로 볼 수도 있다.)

조반니 발리오네

성애와 속애 1602~1603년

캔버스에 유채
179×118cm
1815년 주스티니아니 컬렉션에서 구입

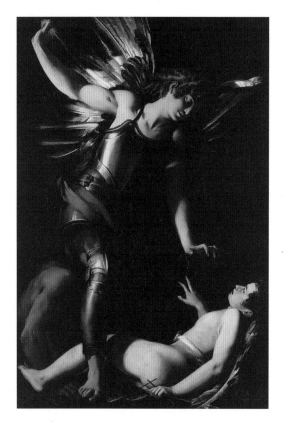

조반니 발리오네의 가장 중요한 작업 중 하나는 그가 출판했던 『로마의 아홉 교회와 삶』이다. 인생의 황혼기에 제작한 이 작품은 그레고리우스 13세부터 우르바누스 8세까지 진행된 로마의 매너리즘과 바로크 문화를 이해할 수 있는 중요한 작품으로 남아 있다.

1642년 출간되었던 『자서전』에서 조반니 발리오네는 당시의 권력자이면서 부유한 주문자였던 베네데토 주스티니아니(Benedetto Giustiniani)의 주문으로 제작한 성애와 속애를 다룬 두 작품에 대해 설명한다. 화가가 롬바르디아 지방의 회화 작품들에서 영향을 받았다는 점을 부정할 수는 없지만, 그가 역사 속에서 경쟁자였으며, 늘 부정적인 평가를 내렸던 카라바조의 〈승리의 큐피트〉라는 작품을 복제한 것으로 판단하기는 어렵다. 조반니 발리오네는 자신이 이 그림을 복제하지 않았다는 점을 확실히 하기 위해 카라바조를 고발했다. 그러나 이 소송에서 오라치오 젠틸레스키(Orazio Gentileschi)와

다른 화가들은 같은 소재를 다룬 두 점의 큐피트를 모두 비판했다. 예를 들어 젠틸레스키는 두 작품 모두 부정확한 부분이 있다고 지적했는데 벌거벗은 아이의 위치와 발리오네의 작품 속 성인 남성이 갑주를 갖추고 있는 점이다. 젠틸레스키의 비판은 작품의 도상에 대해서 다시 생각하게 만들어준다. 예를 들어 같은 추기경의 주문을 받았으며 오늘날 로마의 국립 고대 미술관에 소장되어 있는 '큐피트'는 더 가볍게 그려져 있으며 굽힌 다리의 형태가 펴져 있을 뿐 베를린에 있는 작품과 거의 같은 구도와 형태를 지니고 있다.

캔버스에 유채
76.2×90.8cm
1976년 컬렉션에 편입

조르주 데 라 투르
콩을 먹는 사람들 1620년경

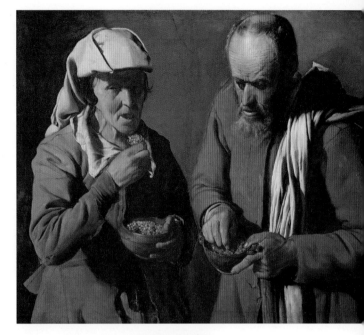

이 그림은 조르주 데 라 투르의 가장 오래된 초기 작품 중 하나로 노숙자나 유랑 악단으로 보이는 가난한 사람들을 다루고 있다. 이 장면은 밤보초(Bamboccio)라고 알려진 피터 판 라에르(pieter van Laer)가 16세기 말부터 다루었던 도상으로 이탈리아 지역에서 유행했다. 안니발레 카라치(Annibale Carracci)가 그렸던 유명한 〈콩을 먹는 사람들〉의 영향을 받아 라 투르는 현실의 풍경을 강조하고 있으며 당시의 민속적인 장면을 구성했다. 카라바조의 회화적 표현에 대한 관심을 가졌던 라 투르는 인물들을 명확하지 않는 공간의 배경 안에 수평으로 배치했고 매우 밝은 빛의 반사로 명암 대비를 살려 표현하였다. 그림의 배경은 정보를 전달해주지 않지만 아마도 수도원이나 구호소의 문처럼 보인다. 여성은 불신에 차 있는 표정으로 관람객을 응시하고 남성은 자신에게 주어진 보잘 것 없는 식사를 하고 있지만 배낭과 지팡이를 아직 내려놓지도 않았다. 두 사람은 공간을 두 부분으로 구획하고 있는데 과거에 이 작품은 양쪽이 분리되어 19세기까지 남아 있었고 1976년 복원 작업을 통해 원래의 형태로 다시 합쳐지게 되었다. 이 작품은 비참한 식사를 통해서 윤리적인 감정을 자극하는 이미지를 만들어냈으며 화가는 밝은 빛의 대조를 통해 이 작품의 메시지를 효율적으로 강조하고 있다. 조르주 데 라 투르는 1620년경 안니발레 카라치의 〈콩을 먹는 사람들〉의 작품을 복제했었다.

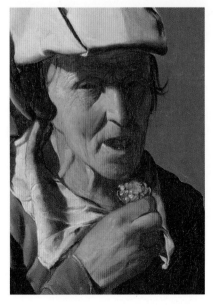

가난한 삶을 살고 있는 나이든 부부가 작은 그릇에 담긴 노란색 콩을 손으로 집어먹고 있다. 이들은 함께 식사를 하고 있지만 아무 관계도 없는 듯 서로 침묵하고 있다. 두 사람을 설명하는 유일한 관련성은 비참함이다.

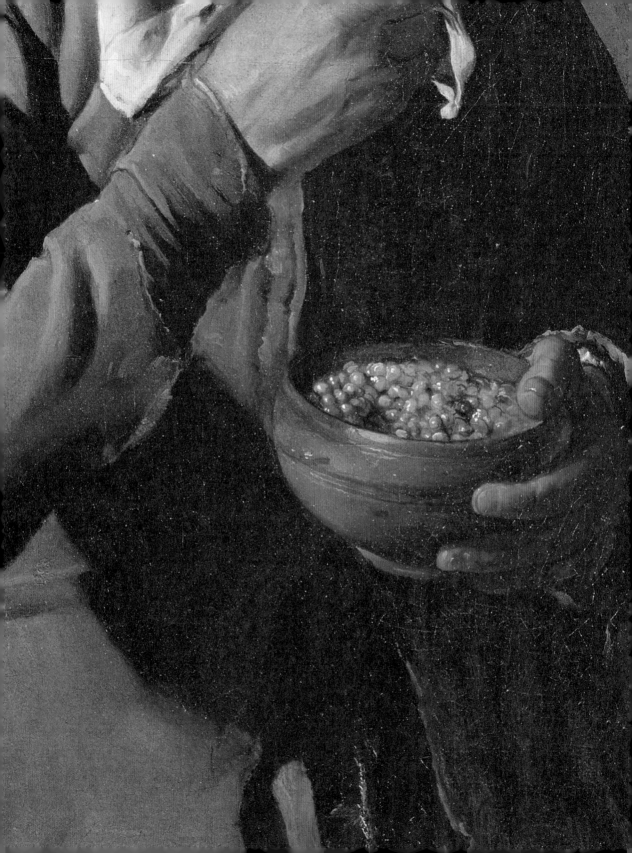

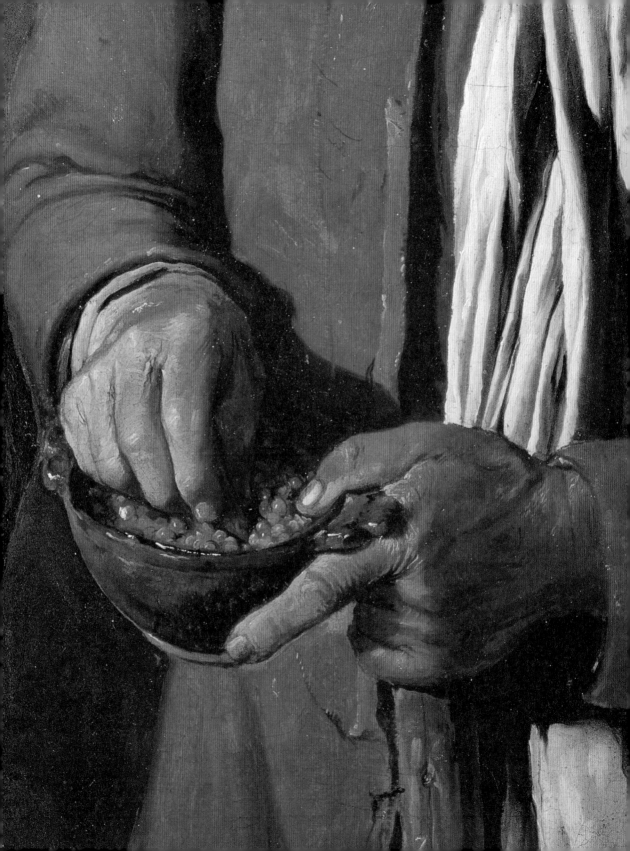

헤리트 판 혼트호르스트

감옥에서 구해진 성 베드로 1616~1618년

캔버스에 유채
131×181cm
1815년 유스티니아니 컬렉션으로부터 구입

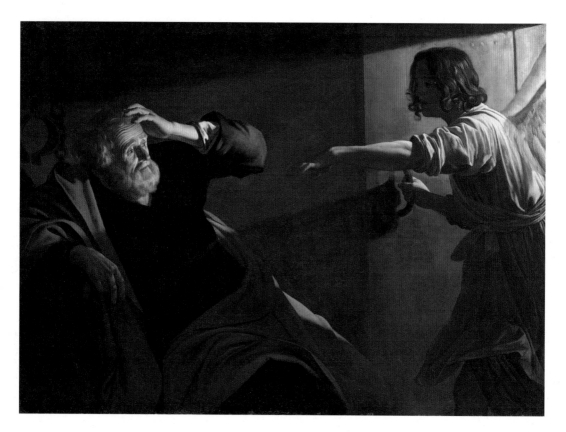

이탈리아에서 '밤의 게라르도(Gherardo delle notti)'라는 별명으로 알려져 있었던 위트레흐트의 화가는 국제적인 경향이었던 매너리즘을 대표했으며, 카라바조의 사실주의에 영향을 받았으며 귀도 레니(Guido Reni)가 가진 고전주의에 대한 관점을 절충했다. 이탈리아 거장들의 작품에서 깊은 인상을 받았던 판 혼트호르스트는 밤의 풍경들을 전문적으로 다루기 시작했으며 극적이며 시적인 작품들을 그렸다. 그는 감옥을 상징하는 공간적인 특징을 모두 배제했고 기적이 일어나는 사건에 집중했으며, 이 장면에서 성 베드로는 주인공이면서 관람객의 모습처럼 묘사되어 있다. 대각선에서 비치는 촛불은 그의 작품의 중요한 특징이며 강렬하지만 온화한 빛의 효과로 발전했고 마치 천사가 등장하는 문을 통해서 하늘의 별빛이 여과 없이 비추어지는 느낌을 만들어낸다. 성 베드로는 팔을 들어 몸을 돌리고 있다. 예술가와 그의 동료들은 이와 유사한 여러 점의 작품들을 남겼고 이는 컬렉터들의 관심을 끌었다. 그는 매우 순수한 형상을 연구했던 화가로 평가받기 시작했다. 판 혼트호르스트는 지속적으로 여러 가지 감정을 암시할 수 있는 시적인 의미를 작품 속에 담았다.

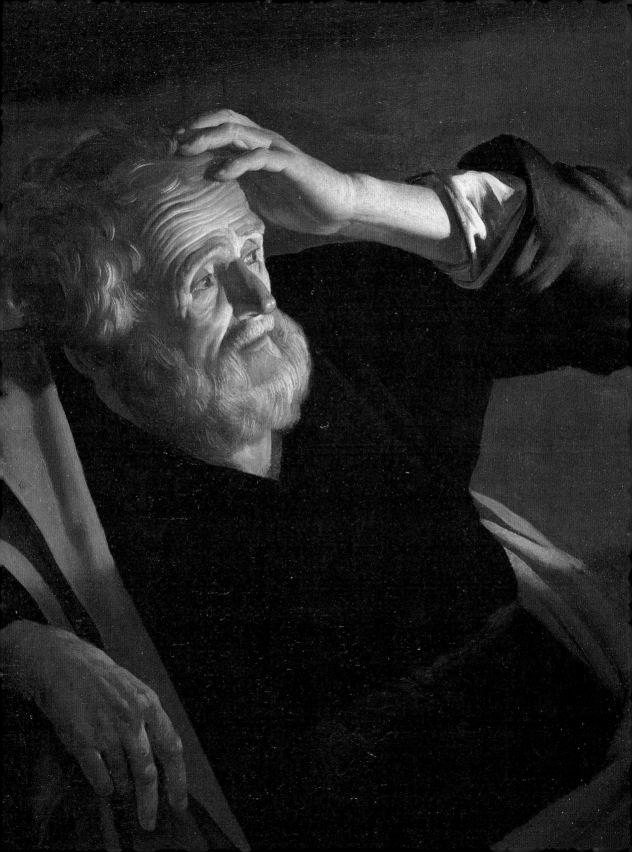

프란스 할스

카타리나 호프트와 유모 1620년경

캔버스에 유채
91.8×68.3cm
1874년 주에르몬트 컬렉션으로부터 구입

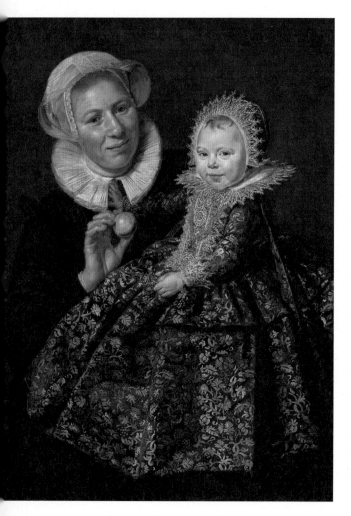

프란츠 할스는 하를렘에 등장했던 중산계급을 비롯한 여러 주문자의 수많은 작품을 제작하였을 뿐만 아니라 당시 시민들로부터도 그림을 주문받았다. 그럼에도 불구하고 재정적인 문제를 안고 있었다. 또한 작가의 삶에 대해서 알려진 사실도 극히 적다. 종종 그는 반주를 즐기는 쾌활한 성격의 인물로 묘사되며 어떤 사람들은 활력에 가득 찬 사람으로 기억하고 있다. 어쩌면 두 가지 모두에 해당하는 사람이었을 것이다. 이 작품에 묘사되어 있는 여자 아이는 카타리나 호프트(Catharina Hooft)로 알려져 있으며, 다마스코 천으로 만든 비싼 의상을 입고 있다. 아이는 암스테르담의 법관이었던 페테르 호프트(Pieter Hooft)의 딸이었으며 이후 네덜란드 도시의 시장이 되었던 코르넬리스 데 그라에프(Cornelis de Graeff)와 결혼한다. 이 작품은 여러 차례 어머니가 딸과 함께 있는 이중 초상화로 해석되었다. 하지만 이 그림에 등장하는 다른 여성은 카타리나 호프트의 어머니가 될 수 없는데, 그 이유는 그녀가 입고 있는 의상이 당시에서도 이미 유행이 지나간 복식이며 여인은 시중을 들고 있는 몸짓이기 때문이다. 나아가 특히 두 가지 이유로 여인의 사회적인 계급이 종속되어 있다는 점을 확인할 수 있다. 첫 번째는 아이의 오른손의 행해지는 몸짓이며 두 번째 요소는 금 구슬을 마치 왕권을 상징하는 홀처럼 쥐고 있는 것이다. 그러나 후자의 경우는 잘못된 동작이기 때문에 상류층의 여인이라고 볼 수 없다. 이 작품은 공식적인 초상화의 형태와는 다르며 다른 작품에서처럼 할스는 행동에 대한 취향과 몸짓의 교환, 표정, 친숙한 느낌들을 성공적으로 표현하고 있다.

피테르 파울 루벤스

페르세우스와 안드로메다 1619~1620년경

오크 패널에 유채
100×138.5cm
왕실 컬렉션에서 유래

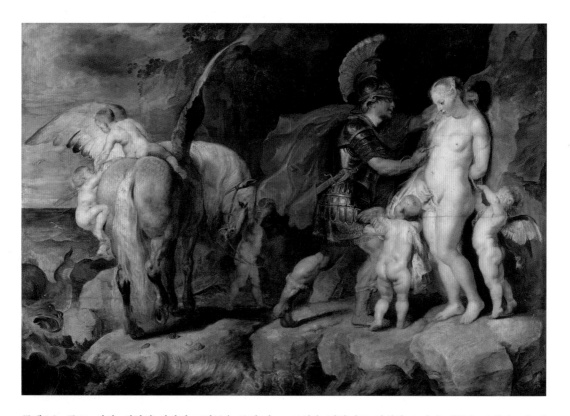

루벤스는 종교, 성서, 신화와 연관된 그림들을 통해 다양한 소재를 다루었으며 여러 가지 기법을 작품에 적용했으며, 플랑드르 미술사에서 가장 중요한 인물이었다. 그와 더불어 이 지역의 바로크 문화는 정점에 도달할 수 있었고, 동시대 자료들에 대한 지성적인 접근을 통해 매너리즘 문화를 반영하여 새로운 감정에 대한 표현을 발전시켜나갔다. 역사적이고 신화적인 풍경을 구성하는 작품의 세부는 화려하고 동적인 구도를 만들어내는 데 기여하고 있으며 화려한 색채를 자유롭게 적용했다. 루벤스는 신화적인 주제를 명확하고 자유로운 서사를 통해 묘사했다. 가장 아름다운 네레이드였던 안드로메다는 포세이돈을 화나게 만들었으며 그는 그녀의 도

도함을 벌하기로 결심하고 바다 괴물을 보냈다. 이 이야기는 오비디우스의 『변신 이야기』에 실려 있으며 안드로메다의 구출을 다루고 있다. 밝게 빛나는 붉은 외투 차림의 페르세우스는 절벽에 사슬로 묶인 안드로메다를 구출하기 위해서 두 명의 아기 천사들의 도움을 받고 있으며 다른 아기 천사들은 날개가 있는 말에 올라타고 있다. 베를린 국립 회화관의 다른 작품(〈절벽에 묶인 안드로메다〉)에서 루벤스는 이 이야기의 앞부분을 묘사했다.

안톤 판 다이크

제노바 부부의 초상 1622~1623년경

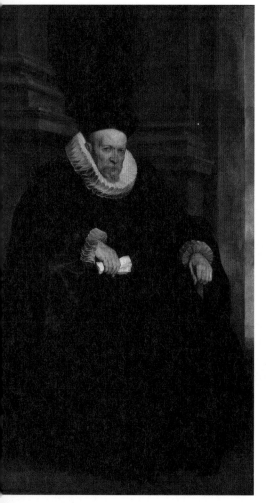

건물을 장식하는 조각 작품처럼 묘사되어 있다. 두 사람이 누구인지를 둘러싸고 다양한 의견들이 개진되었다. 작품에 등장하는 남성은 제노바의 상원의원으로 추정되며 이러한 사실은 검은 토가(toga)와 모자를 통해서 확인할 수 있다. 또한 손에 쥐고 있는 종이는 그의 공적인 지위를 암시하는 것으로 보인다. 17세기 초에 제노바 공화국은 400여 명의 상원위원들로 위원회를 구성하고 있었으며 이들 중에서 일부는 법관이나 재무관으로 선출되었다. 전통적으로 이 인물은 주스티니아니 가문의 구성원(알렉산드로 혹은 바르톨로메오)으로 알려져 있지만 아직 더 검토해볼 소지가 남아 있다. 판 다이크는

1621년 안트베르펜을 떠난 판 다이크는 이미 유명한 인물 화가로 알려져 있었고 이탈리아에서 머무르는 동안 인물화들을 그렸다. 판 다이크의 작품들에는 주문자들이 살고 있던 화려한 주거지의 풍경들을 담겨 있다. 두 작품 속에서 제노바의 부부는 마치 고귀한 인물을 표현하기 위해서 주의를 기울였으며 동시에 인물의 자연스러움을 강조했다. 인물과 배경에 기둥과 주단이 보이는 건축물을 조화롭게 표현했다. 이는 아마도 세월을 뛰어넘는 노부부의 서로에 대한 신뢰를 연상시키는 요소일 것이다.

캔버스에 유채
각 200×116cm
1900년 컬렉션으로 편입

제노바에서 제작한 인물화들은 화가의 가장 뛰어난 작품들을 구성한다. 루벤스의 주문자들과 달리 판 다이크의 주문자들은 무엇보다도 허영심 강한 상류층이었으며, 자신의 사회적인 지위를 인물화를 통해 영원히 기록하고 싶어했다. 이들의 관심사에 따라 화가는 안정적이고 굳건한 자세 속에 인물의 내면적인 감정을 표현할 수 있는 양식을 연구했고 이들의 심리를 전달하는 데 성공했다.

어떤 경우에든 이러한 건축적인 맥락은 두 인물의 사회적인 지위를 장식하기 위한 실제적인 기능을 가지고 있으며 이는 여인의 발 아래 놓여 있는 카페트를 통해서도 확인할 수 있다. 오랫동안 직위를 유지했음에도 상원위원은 당시 제노바의 상류층이 지닌 전형적인 위엄과 결단력을 드러내고 있다. 남편의 경우와 달리 여성은 나이가 더 적어보이며 조금 더 꼿꼿하게 관람객을 바라보고 있다. 그녀는 우아한 보석들을 지니고 있으며 손을 편안하게 내리고 있지만 자신의 감정을 정확하게 통제하며 사회적인 위치와 통솔력을 지닌 인물로 묘사되어 있다. 화가가 구성한 인물의 내면은 동일한 장소에 배치되지만

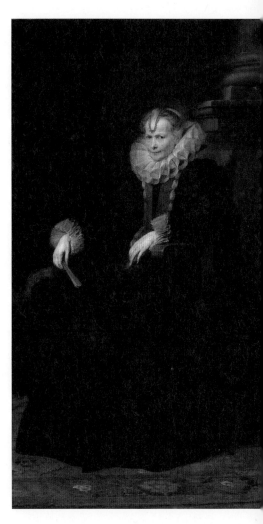

분리된 화면을 통해서 비교해보지 않더라도 각각의 인물을 바라보고, 생각하게 만든다. 화가가 색을 활용하는 방식은 당시의 이탈리아에서 발전하던 취향을 반영하고 있다. 검은색의 사용은 두 점의 작품에서 도드라지며 얼굴, 손, 그리고 다른 부분들을 부드럽게 묘사하고 전략적으로 구성한 빛의 처리를 통해서 전체적인 화면을 통제하는 데 성공했다.

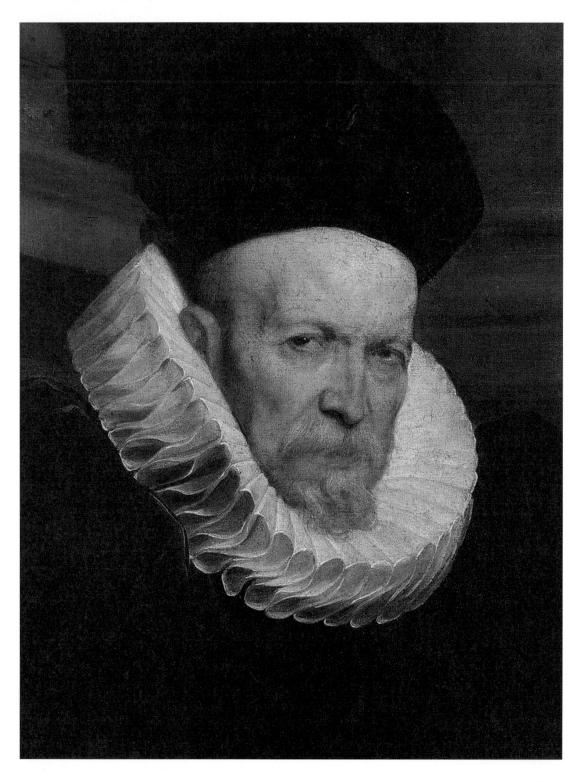

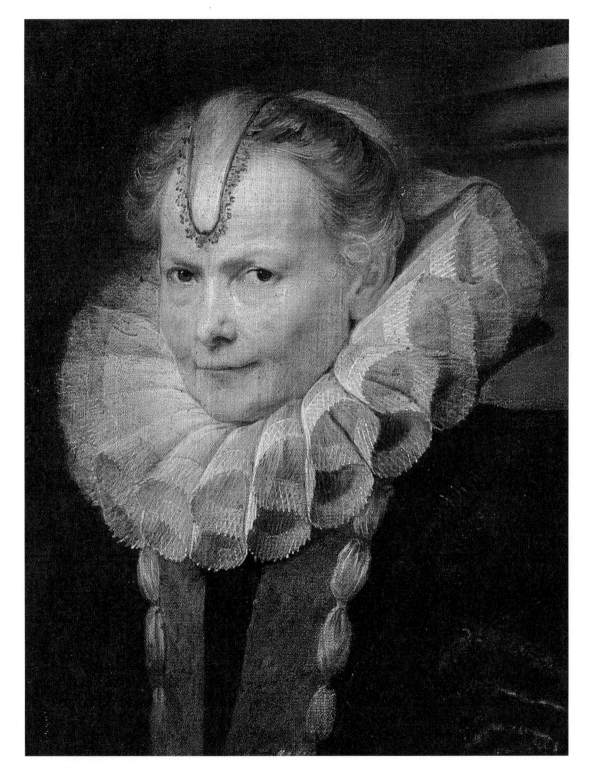

피테르 파울 루벤스

앵무새와 아이 1616년경

오크 패널에 유채
50.8×40.5cm
왕실 컬렉션에서 유래

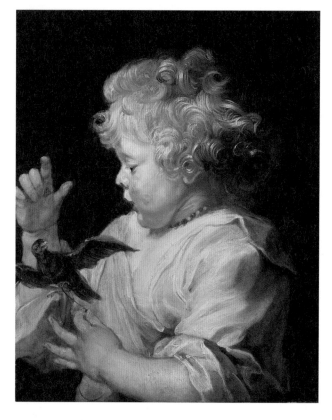

것이지만 캔버스의 왼편에 배치할 것은 염두에 두고 있었던 것으로 보인다. 이 경우 작품에 배치된 소재들은 특별한 의미를 획득하게 된다. 네덜란드에는 "새처럼 빠르게,

루벤스가 가진 작품 제작의 역량은 작품을 그리기 위한 습작들이나 작은 규모의 그림에서 확인할 수 있다. 이 작품에서 그는 어린아이를 금색의 여러 가지 색조를 통해 3차원적인 양감이 느껴지도록 표현하여 사실적인 효과를 거두고 있다.

작품에 등장하는 아이는 당시 갓 두 살이 된 루벤스의 아들로 알려져 있으며 오늘날 영국 브리티시 뮤지엄에 남아 있는 1614년에 태어난 첫 아들의 초상을 그리기 위한 습작을 통해서 확인해볼 수 있다. 처음 제작 당시 화가는 이 작품만 독립적으로 그리고자 했던 것은 아닌 것으로 보이지만 동일한 소재의 다른 작품에는 포함되지 않았다. 루벤스는 아들을 묘사한 이 부분만으로도 충분히 우아하고 아름다운 이미지를 만들어냈다. 이 작품에서 손과 새는 나중에 덧붙여진

곧 삶이 지나가게 될 것이다"라는 오래된 속담이 전해진다. 이는 17세기에 유행했던 윤리적 교훈에 대한 전형적인 소재로 북유럽에서 종종 가정의 실내나 입구에 배치했던 경우를 확인할 수 있다. 이 작품은 신화나 성서의 소재들과 같은 조형적인 엄격함과는 거리가 멀지만 루벤스는 이 작품을 통해서 이사벨라 브란트와의 결혼 후 생긴 첫 아이에 대한 감정을 표현하는 데 성공했으며, 이 시기에 그는 행복하고 활동적인 삶을 살고 있었다.

캔버스에 유채
123×99cm
1887년 더들리 로드 워드 컬렉션에서 구입

디에고 벨라스케스
여인의 초상 1630~1633년경

화가의 작품 세계 중 관습적으로 '회색–은색' 시대로 구분되는 시기에 제작된 작품이다. 여인은 반측면으로 몸을 돌리고 관람객을 바라보고 있으며 오른편에 의자가 배치되어 있는 구도는 전형적인 궁정 초상화의 규범이었다. 그러나 이런 요소들은 이 여인이 누구인지 명확하게 설명해주지는 않

는다. 이 작품의 경우 사료가 남아 있지 않기 때문에 여인에 대한 다양한 가설들이 있다. 그중 하나는 이 여인이 화가의 아내라는 의견인데, 이 작품이 궁정문화에 대한 이미지라는 점에서 이 가설은 거리가 있어 보인다. 당시 올리바르(Olivares) 공작의 가문에 속해 있는 인물이라는 의견이 설득력을 가진다. 올리바르 공작은 스페인의 필립 4세의 궁전 고문이었으며 이 이미지는 그의 아내이거나 여동생일 가능성이 있다. 공작과 공작부인은 벨라스케스가 로마에서 지낼

수 있도록 지속적으로 후원해주었다. 인물은 옅은 미소를 띠고 평온한 시선을 가지고 있으며, 구도를 통해서 강조된 활기 넘치는 몸짓은 통제력을 지니지만 동시에 자존심이 강한 성격을 드러내고 있다. 이 시기 벨라스케스는 이미 노년기에 나타나는 전형적인 양식을 구성하고 있었고, 명암의 대비는 점차 색들의 '종합'으로 이어지면서 반짝이는 빛의 처리와 은색조의 회색 톤으로 연결된 조화를 부여하고 있다. 부드럽고 자유로운 붓의 터치에는 화가의 확신이 담겨 있다.

여인의 높은 사회적인 지위는 의복을 통해서 확인할 수 있다. 그녀의 검은 옷은 금실로 장식되어 있으며 반짝이는 별 문양이 수놓아져 있다. 또한 화려한 보석들, 반지, 목걸이를 지니고 있으며 그녀의 머리카락 사이로 장밋빛 다이아몬드가 보인다.

피테르 클레즈

은제 컵과 성작이 있는 정물 1630년경

오크 패널에 유채
43.2×60cm
1845년 컬렉션으로 편입

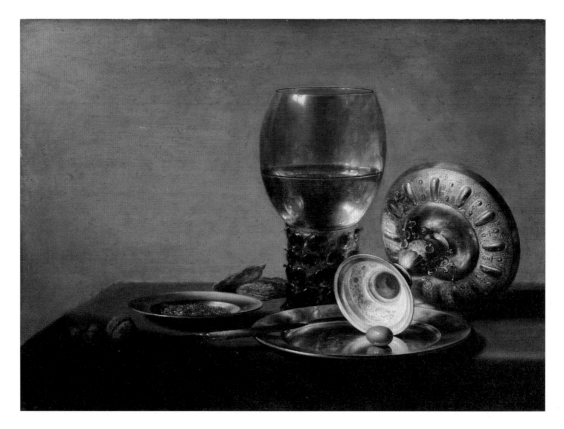

'연회 정물화'로 알려진 정물화의 장르를 만들어냈으며 정물화에 다양한 문화적 해석을 담았던 피테르 클레즈는 책상 위에 화려하게 배치된 다양한 소재를 통해 전통적인 정물화와 차별되는 양식을 지속적으로 발전시켜나갔다. 그러나 이 네덜란드의 화가는 노년에는 매우 간결하고 단순한 구조의 정물을 스케치하고 다양한 색채를 적용했다. 그림의 분위기를 조율하고 통일성을 부여하는 색조는 회색, 녹색, 금속성의 은색을 조합한 것이다. 명료한 형태로 표현된 반쯤 빈 물잔, 기울어진 은 찻잔, 접시와 거위의 깃, 호두, 칼, 올리브가 있는 풍경을 통해서 식사 후의 이미지를 표현한 것이라는 점을

확인할 수 있다. 삼각형의 구도는 정적이지 않으며 찻잔과 성작처럼 서로 다른 위치에 배치된 사물들이 대비로 인해서 강조되고 운동감을 구성한다. 클레즈는 트롱프뢰유(trompe-l'oeil, 실물과 흡사할 정도로 철저히 묘사된 그림)처럼 서로 다른 사물의 표면에 비치는 명암과 색채의 다양한 묘사를 통해서 사물들의 특징을 표현할 수 있는 뛰어난 재능을 지닌 화가였다.

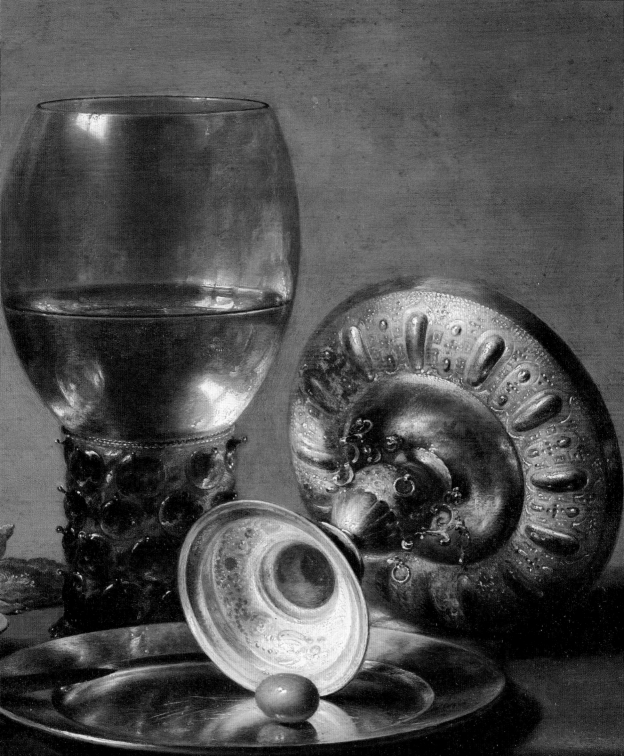

프란스 할스

말레 바베 1629~1630년경

캔버스에 유채
75×64cm
1874년 주에르몬트 컬렉션에서 구입

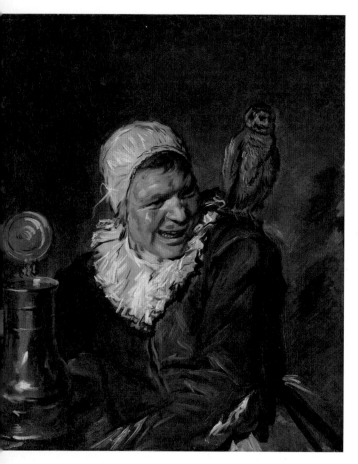

화가가 이 작품을 그렸던 시대에 "부엉이 같은 술꾼"은 네덜란드에서 널리 알려진 속담이었다. 이 그림은 이 속담을 잘 표현하고 있으며, 화가는 호감을 가지고 술 취한 여인의 모습을 통해서 '취한 사람'의 알레고리를 해학적으로 표현했다. 여인의 왼쪽 어깨에 앉아 있는 부엉이는 현자를 상징하지만 동시에 광기와 바보스러움을 의미한다. 햇빛을 피해 어두운 밤에 활동했기 때문에 부엉이는 인간의 어두운 습성을 상징하는 동물이 되었다. 만취한 모습과 '정신이 이상한 여자 바베'라는 언급에도 불구하고 명백한 것은 작품의 대각선 구도가 정지해 있는 동물과 비이성적이고 흥분한 채 소리 내어 웃는 여인의 표정, 맥주를 붓고 있는 커다란 컵을 강조하고 있는 것이다. 자연스럽게 왼편으로 3/4 정도 몸을 돌린 여인의 감정을 표현하기 위해서 화가는 어두운 배경에 마치 '인상주의' 화가들과 같은 경쾌한 붓 터치와 색채의 대조를 통해 현실 속에서 느꼈던 인상을 명료하게 표현하고 있다. 이 작품이 나타내는 교훈과 소재는 17세기 전형적인 바로크 문화를 대표하지만, 동시에 19세기에 리얼리즘과 인상주의의 기원으로 평가되기도 했다. (구스타프 쿠르베[Gustave Courbet]가 1869년 이 작품 〈말레 바베〉를 모사한 적이 있다.)

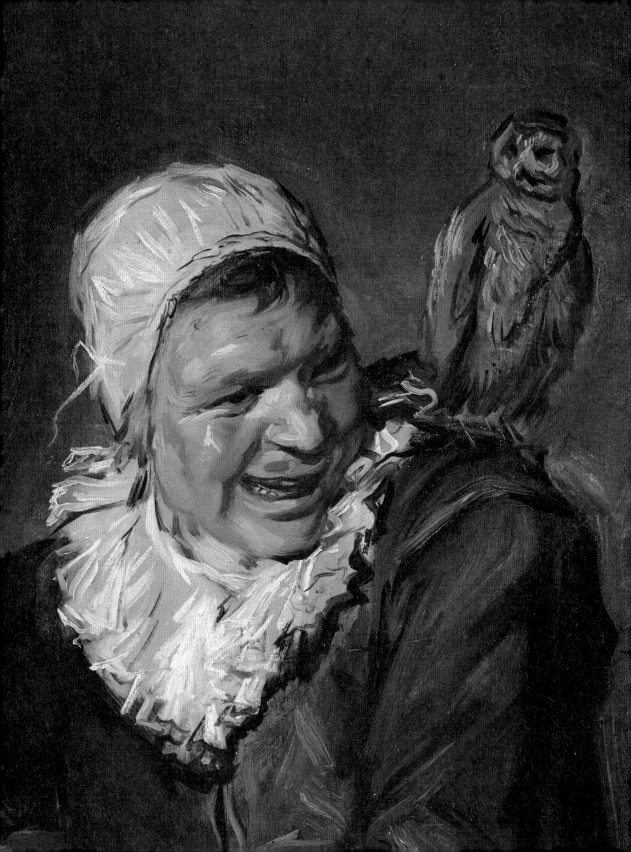

렘브란트

벨벳 베레모와 털 목도리를 한 자화상 1634년

오크 패널에 유채
58.3×47.5cm
왕실 컬렉션에서 유래

자신을 성공한 예술가로 표현했듯이 사회적인 특권과 새로운 번영기에 느꼈던 자긍심이 잘 표현되어 있다. 화가는 "화가가 제안했던 것을 표현할 때 이미 작품이 완성된다"고 확신에 가득한 언급을 했던 적이 있다. 화가는 비대칭적인 자세를 하고 작품의 가치를 확신하며 관람객을 응시하고 있다. 고정된 시선과 그림자가 반쯤 드리운 눈에서 화가의 자긍심과 의지가 느껴진다. 이 그림에서 관찰할 수 있는 섬세하고 명료한 붓 터치는 그가 레이덴에서 배운 것이며, 색채의

중립적인 배경에서 명암을 강조하여 얼굴을 표현하고 있으며 불규칙한 색채의 표현을 통해서 자신의 내면을 드러낸다. 이런 점은 이 작품이 '사진'과 전혀 다른 방식으로 의미를 구성하고 있는 방식을 알려준다.

렘브란트가 남긴 초상화 연작들은 여러 점의 가족 초상화들과 더불어 그의 변화와 감정의 깊이를 잘 드러내고 있으며 그를 종교로 이끌었던 고통을 확인할 수 있다. 젊은 시절의 자화상들은 일관되게 밝고 건강한 외모를 지니고 있으며, 사스키아 판 아윌렌뷔르흐(Saskia van Uylenburgh)와 결혼했을 때

활용은 티치아노의 작품과 유사한 점이 있지만 이야기가 가진 주제를 강조하면서도 편견 없이 자유로운 표현으로 발전하고 있다.

캔버스에 유채
99×135cm
1873년 로마 쉬아라 컬렉션에서 구입

니콜라 푸생

성 마태와 천사가 있는 풍경 1643~1644년경

푸생 스스로 정의했던 '보편적인 빛'은 그림자도 빛나게 만들어 준다. 이 작품에서 관찰할 수 있는 종교적인 인물들은 '근대적인' 풍경 속에서 신비로운 느낌을 만들어 낸다.

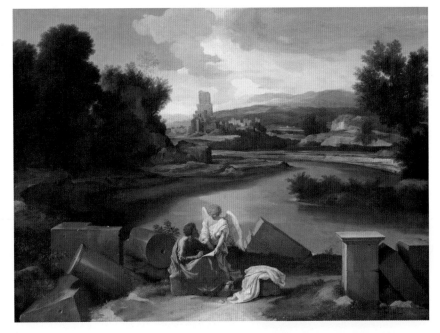

교황 우르바누스 8세의 조카 중 한 사람이었던 프란체스코 바르베리니(Francesco Barberini) 추기경을 위해서 제작한 것으로 추정되는 이 그림은 '영웅적인' 풍경이 제목과 상관없이 주제로 묘사된 최초의 실례 중 하나였다. 역사가 그림을 통해 이상화되는 것은 푸생뿐만 아니라 17세기 회화의 중요한 흐름을 구성했으며, 이 과정에서 풍경 역시 중요성을 획득했다. 푸생이 그린 풍경에는 수많은 로마 근교의 여러 건축물들을 포함하고 있다. 그림자가 있는 전경에 성 마태와 천사가 묘사되어 있으며 이들은 수평으로 배치된 폐허들과 한 무리를 구성하고 있다. 풍경은 마치 이 두 사람을 위한 액자처럼 보인다. 색채는 매우 잘 조화되어 있으며 특히 인물과 인물의 색채에 대한 메아리처럼 연관된 풍경의 색채는 잘 어우러지며 견고해 보이는 성 마태의 모습을 효율적으로 강조한다. 17세기 고전주의의 영웅이었던 푸

생은 다양한 이론적인 논의들을 통해서 이후 많은 영향을 끼쳤다. 프랑스 미술에 대한 푸생의 영향은 아카데미의 경계를 넘어 수 세기 후에도 다비드(Jacques-Louis David)나 세잔(Paul Cézanne)과 같은 화가들에게도 영향을 끼쳤다.

코르넬리스 클라에스존 안슬로와 부인의 초상 1641년

캔버스에 유채
173.7×207.6cm
1894년 런던 애쉬번햄 컬렉션에서 구입

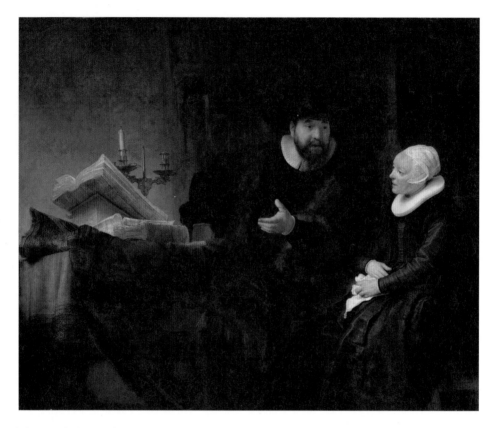

코르넬리스 클라에스존 안슬로(Cornelis Claeszoon Anslo)는 성공한 상인이었으며 네덜란드에서 중요한 재정관으로 일했다. 이 그림은 안슬로의 내면을 매우 잘 묘사하고 있다. 힘 있지만 우아한 몸짓과 따뜻한 어조를 지닌 그는 아내에게 책상 위에 있는 성서를 펴서 보여주고 있다. 그의 맞은편에 앉아 있는 아내인 엘티에 헤릿스 쇼우텐(Aeltje Gerittse Schouten)은 종교적인 설교를 이해하기 위해 이야기에 집중하고 있지만 조금은 어려워하는 표정을 짓고 있다. 아마도 이는 일요 설교의 효율성을 강조하기 위한 부분으로 보인다. 남자는 자신의 공적인 태도를 일이나 교회의 목자로서의 역할 속에서만 보여주는 것이 아니라 가족 내부에서도 동일하게

유지했던 것으로 보인다. 메노나이트(Mennonite, 16세기 종교 개혁기에 등장한 개신교 종파) 종단이 도상 논쟁에 참여한 것은 아니지만, '느끼는 것'과 '보는 것', 신체와 영혼의 관계를 둘러싼 논쟁은 17세기에도 많은 관심의 대상이 되었다. 구교의 교리와는 달리 당시 신교의 관점에서는 언어가 반드시 이미지보다 우선적으로 기독교에 대한 신앙심을 전달한다고 생각했다. 그러나 이 두 명의 초상화는 극적인 기능을 한다. 전도자의 말은 청중에게 발견되지 않지만 대상화된 그의 몸짓은 설교의 효과와 명확한 의미를 통해 여인의 태도를 변화시킨다. 언어와 이미지는 이와 같은 방식으로 각각의 중요성을 지키며 그 의미를 지닐 수 있는 것이다.

렘브란트의 작품에서 빛은 매우 다양한 방식으로 활용된다. 빛은 단순히 명암을 부여하기 위한 형식이 아니라 이 장면의 주인공이며, 그 자체로 작품 전체의 분위기를 구성한다. 그의 빛은 그림자를 통해서 작품의 이야기를 강조할 수 있으며 화면에 생동감을 부여할 수 있다. 즉, 렘브란트의 작품에서 명암의 병치는 매우 중요한 요소를 구성한다.

작품 속에서 가장 밝은 부분에 위치한 성서와 촛대는 효율적으로 이 작품이 지닌 해석의 열쇠를 보여준다. 이 두 요소는 '조명'의 원천이 되고 성서의 단어가 지닌 힘의 연속성을 강조한다. 렘브란트는 자신의 그림들에서 여러 번에 걸쳐 이러한 종교적인 관점을 다루었다.

재세례파에 속한 설교자였던 안슬로는 암스테르담의 워터 랜드 지역의 교구에서 활동했다. 커다란 작품의 규모를 고려해 보았을 때 이 그림은 아마도 암스테르담 중심가에 위치해 있던 안슬로의 새 집에 배치되었던 것으로 추정된다.

야코프 판 라위스달

오베르빈 근교에서 본 하를렘의 전경 1643~1682년경

캔버스에 유채
42×65cm
1874년 주에르몬트 컬렉션 구입

이 그림은 3/4 정도를 하늘의 묘사에 할애한다. 자연의 규모에 비해 작게 그려진 인간의 모습은 특별한 의미를 지니지 않는다. 이런 점은 넓은 자연과 인간이 만들어낸 작은 구조물을 통해 위대한 자연과 인간의 문명을 대조한다.

풍경에 대한 격정적이고 감정적인 해석은 야코프 판 라위스달의 후기 작품에서 중요한 특징을 구성한다. 화가는 공간 자체를 극화시키기 위해서 노력했다. 그는 하늘에 배치된 구름들과 서로 얽혀 있는 식물들이 만들어내는 풍경을 원근법의 규범에 따라 배치하고 있다. 라위스달이 그리는 풍경화는 대부분 네덜란드의 풍경을 소재로 하고 있다. 도시, 항구, 농촌 풍경, 식물들이 가득한 언덕, 밀이 자라고 있는 길의 풍경, 거대한 풍차는 당대의 풍경을 정확하게 옮겨 놓았으며, 현재도 어느 장소에서 그렸는지 정확히 알 수 있을 정도이다. 산들바람이 불어오고 있는 숲은 낭만적인 감정을 고양시키고 네덜란드의 평화로운 경관들에 대한 참여는 고독한 감정을 효율적으로 강조한다. 그가 그렸던 뛰어난 작품들 속에서 자연은 독립적으로 살아 있는 존재이며 예술

가가 자연을 대하고 경외하는 감정을 재현한다. 야코프는 초기 낭만주의 회화에 대해서 다루면서 삼촌이었던 살로몬 판 루이스달(Salomon van Ruysdael)과 얀 판 호이엔(Jan van Goyen)의 배움을 따랐지만, 렘브란트의 영향으로 보다 거시적인 관점을 가지고 있었다.

캔버스에 유채
88.5×67cm
1879년 컬렉션에 편입

렘브란트

창가의 젊은 여인(헨드리키에 스토펠스로 추정) 1656~1657년

세 아이의 엄마였던 사스키아가 세상을 떠난 후 렘브란트는 고통스러운 시간들을 보내야 했으며 그의 경제적인 여건도 나빠졌다. 또한 딸을 가졌던 헨드리키에 스토펠스(Hendrickje Stoffels)와의 관계도 사람들의 좋지 않은 시선의 원인이 되었다. 렘브란트보다 스무 살 정도 젊은 여인은 처음에는 가족사에 관여했고 후에 화가와 동거했지만 결혼은 하지 않았다. 아마도 이런 관계는 사스키아가 남긴 유언장의 조건 중 렘브란트가 재혼하는 것을 원치 않으며, 재혼할 경우 그녀가 남긴 유산을 상실하게 된다는 조항을 넣었기 때문인 것으로 추정된다. 그림의 여인은 결단력 있는 표정으로 창가에 서 있으며, 자연스러운 몸짓으로 관람객을 응시하고 있다. 이런 부분은 여인과 장소의 의미를 전

달하는 것보다 인물의 특징에 대한 기능적인 요소들이다. 이탈리아, 특히 베네치아 지방의 영향(팔마 일 베치오[Palma il Vecchio]부터 티치아노에 이르기까지)은 렘브란트의 작품을 이해하는 또 다른 열쇠이다. 그는 네덜란드에서 떠난 적이 없지만 간접적으로 이탈리아 회화의 구도와 기법을 이해하고 다룰 수 있었다. 생동감을 부여하는 색채와 회화적 재료의 혼합은 50세 이후에 화가의 성숙한 회화적인 양식의 전형을 구성한다.

어두운 배경 속에서 붉게 타는 듯한 적색 의상은 빛으로 여인의 모습을 조각한 것처럼 생동감 넘치는 갈색의 색조를 만들어낸다. 이 작품의 초기에는 헨드리키에가 복잡한 자세와 손의 위치를 가지고 있었으며 렘브란트는 이를 여러 번에 걸쳐 수정했다.

렘브란트(혹은 그의 공방)

금빛 투구를 쓴 남자 1650년경

캔버스에 유채
67.5×50.7cm
1897년 카이저 프리드리히 박물관 협회 소장

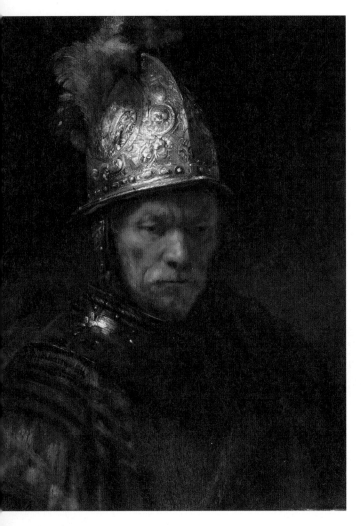

세계 미술사에 속하는 뛰어난 작품들 중에서 이 작품과 같이 유명하지만 작가가 명확하지 않은 작품은 드물다. 여러 연구자들은 〈금빛 투구를 쓴 남자〉가 렘브란트의 작품이 아닌 그의 제자가 제작한 것으로 분석하지만 명확한 이유는 설명하지 않는다. 이 그림은 대상을 현실처럼 드러내며, 색채의 사용이나 확신이 가득한 선의 표현들은 작품의 놀라운 수준을 보여준다. 적절한 명암의 사용, 그리고 이를 표현하기 위한 갈색의 색조는 반짝이는 금빛을 효율적으로 강조한다. 화가는 완벽하게 자신의 표현 기법을 이해하고 있으며 투구에서의 색의 활용이나 얼굴의 명암은 놀라울 정도로 섬세하게 표현되어 있다. 렘브란트(혹은 이 작품의 화가)는 이상적인 형태를 표현하는 것이 아니라 의심할 여지 없이 삶의 감정을 효율적으로 드러내고 있다. 초상화에서 관찰할 수 있는 영혼의 상태는 고통과 피로를 담고 있으며 결단력 보다 생각이 많아 보인다. 작품의 분위기는 그 자체로 이야기를 설명하며 인물의 불안한 감정을 고조시킨다. 등장인물이 르네상스의 불명확한 상황 속에서 벌어진 수많은 전쟁과 전투 속에서 늘 함께 했을 투구는 우울한 감정을 드러내는 대상이며, 이는 인물의 표현에서 느껴지듯이 곧 무구를 놓아야 할 순간으로도 볼 수 있을 것이다.

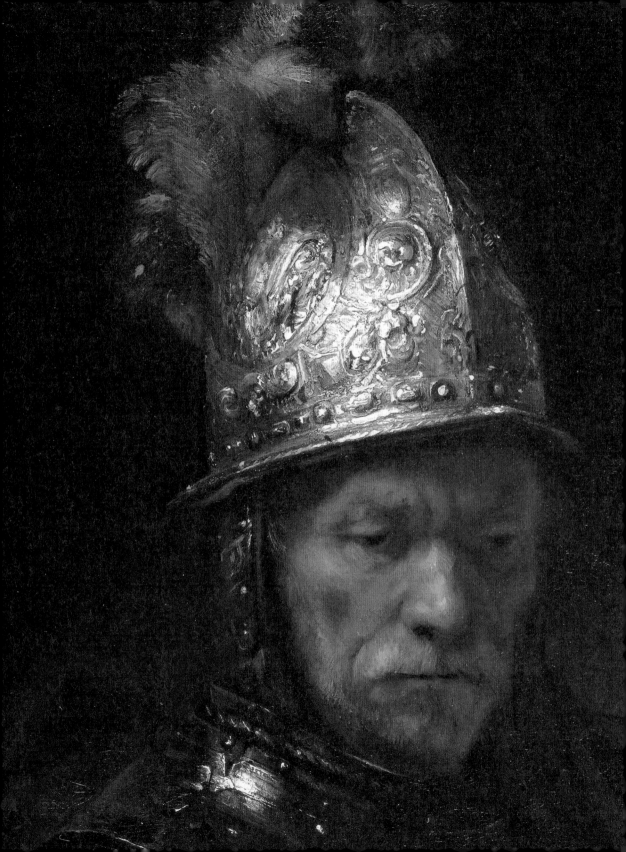

피테르 데 호흐

어머니 1659~1660년경

캔버스에 유채
95.2×102.5cm
1876년 컬렉션에 편입

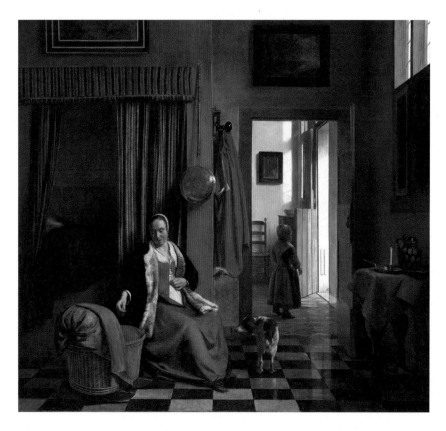

매우 섬세하게 네덜란드의 건축물과 가정집의 분위기를 다룰 줄 알았던 피테르 데 호흐는 작품을 통해 자신이 살던 지역 부르주아들의 일상적인 평온함과 질서를 잘 표현했다. 고요한 중정, 정원, 길, 실내 풍경들은 화가에게 새로운 빛의 표현을 실험할 수 있는 적절한 소재였다. 그가 구성한 공간에서 창문과 열린 문을 통해서 비치는 빛은 가구가 가진 각각의 색을 강렬하게 만들고 세부적인 명암 표현을 가능하게 만들어준다. 이 작품에서 17세기 네덜란드의 문화적 이미지와 상징은 정면으로 배치된 두 개의 방을 통해서 보여지며 놀라운 공간감을 드러낸다. 뿐만 아니라 전경의 어두운 공간과

태양의 밝은 빛이 감싸고 있는 회랑과 대조적이다. 사물을 구성하는 요소들에 대해, 예를 들어 요람의 덮개, 어머니의 셔츠, 침대 주름과 같이 재질감을 갖고 있는 사물들은 유사한 색상을 선택하고 어두운 공간에서 밝은 공간으로 이어지는 풍경을 구성하는 붉은색의 다채로운 색조를 통해서 강조된다. 이러한 주제를 위한 호흐의 작품은 여러 가지 색조를 통해서 대상을 강조했던 베르메르의 빛의 활용방식과 다른 특징이 있다. 이것은 화가의 개인적인 양식을 구성하며, 그의 작품을 추정할 수 있는 기준으로 활용하기도 한다.

포도주 잔 1658~1660년경

캔버스에 유채
66.3×76.5cm
1901년 컬렉션으로 편입

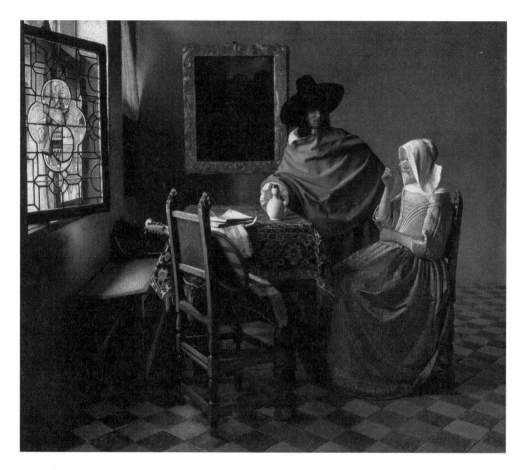

베르메르는 남아 있는 작품 수가 적음에도 불구하고 미술사에서 매우 중요한 의미를 지니고 있다. 그의 작품은 오직 32점만 전해지며 대부분 동일한 소재와 장소를 다루고 있다. 뿐만 아니라 작품이 제작된 연대에 대해서도 많은 논란이 있고 정확한 사료도 부족한 편이다. 베르메르는 사물을 비추는 빛을 구체적으로 표현했으며 빛에 대한 개념을 통해서 자신의 작품 세계를 발전시켜나갔다. 거장의 작품세계가 변화되기 시작한 것은 1650년대 후반으로, 델프트에서 실내 경관과 인물들의 내면을 다루는 작은 크기의 작품을 제작하면서부터였고, 이 시기의 작품들은 거의 같은 구도를 지닌다. 왼편의 창문에서 빛이 비치면서 점차 방안으로 빛이 들어오고 한 사람 혹은 두 사람 정도가 화면의 구도를 이루며, 이들은 책을 읽거나 음악을 연주하거나 아니면 단순한 일상적인 행동을 하고 있다. 환경과 인물들은 가구에 이르는 부분을 포함한 세부를 차갑고 명료한 노랑, 파랑, 회색 그리고 녹색을 통해 명료하게 표현하고 있다. 또한 매우 가는 붓을 활용해서 마치 보석을 세공하는 것처럼 광택을 부여할 때까지 칠하는 기법을 발전시켜나갔다.

일상적인 삶의 풍경을 주제로 삼고 있음에도 불구하고 보기에는 특별하지 않은 것처럼 보인다.(한 남자가 여자에게 한 잔의 포도주를 주고 있다.) 하지만 베르메르의 그림은 늘 상징적이거나 도덕적인 해석의 대상이 된다. 사랑을 얻는 과정에서 포도주는 매우 중요한 기능을 가지고 있으며 이는 거리를 두고자 했던 사람의 억제력을 무너트린다.

왼편에 납을 활용한 스테인드 글라스, 벽에 걸린 그림, 사자 두상 장식이 있는 의자, 동양에서 수입한 카페트, 인물들의 의상은 베르메르의 작품에 반복적으로 등장하는 요소이다. 그는 이 요소들을 자신의 작품에 반복적으로 적용했으며, 이로 인해서 작품들은 연작처럼 연결된다.

창문의 위치와 방의 구조, 기울어진 바닥, 가구의 배치는 베르메르가 가진 공간 구성에 대한 관심을 드러내며, 색채와 명암의 활용은 매우 효율적으로 공간감을 강조한다. 일반적인 시점보다 조금 더 높은 위치에서 장소를 봤기 때문에 바닥과 주변의 장식을 통해 거리를 구성할 수 있었으며 베르메르의 공간 분석과 원근법에 대한 지식을 엿볼 수 있다.

얀 베르메르
진주 목걸이의 소녀 1660~1662년경

캔버스에 유채
55×45cm
1874년 주에르몬트 컬렉션으로부터 구입

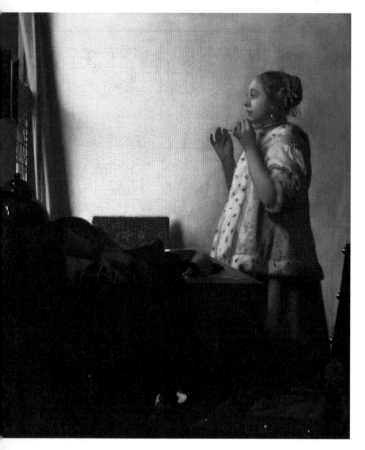

베르메르가 늘 다루던 도상학적인 형태에 따라 구성된 이 그림에서 그는 놀라운 색채에 대한 감각을 선보인다. 전경에서는 반짝이는 빛의 효과와 어두운 명암을 효율적으로 표현하고 있으며 후경의 벽에서는 진주와 같은 색이 화려함을 발산한다. 명확한 공간 속에 등장하는 인물과 사물은 노랑과 청색의 색조에 따라 구성되어 있으며 이는 소녀의 우아함을 강조한다. 소녀는 진주 목걸이를 걸기 위해서 거울을 바라보고 있으며, 그녀의 시선은 거울의 위치에 따라 그림을 횡으로 가로 지르고 있다. 그녀에 대한 기록은 남아 있지 않다. 하지만 화가는 특정한 인물이 아니더라도 당시 삶의 일부를 눈앞에 드러내 보인다. 아마도 이 그림은 교육적이거나 혹은 도덕적인 의미를 지닐 수도 있다. 거울, 진주, 먼지가 쌓인 상자는 17세기에 전형적인 '허영'의 주제를 표현하는 사물들이었고, 지상의 쾌락을 강조하는 요소들이었다. 베르메르는 17세기 네덜란드의 문화적 환경을 통해 "아름다움은 거울의 빛나는 반사처럼 순식간에 사라진다"는 것을 우리에게 설명하는 것처럼 보이며 시공간을 넘어 보편적인 이미지를 전달하는 데 성공했다.

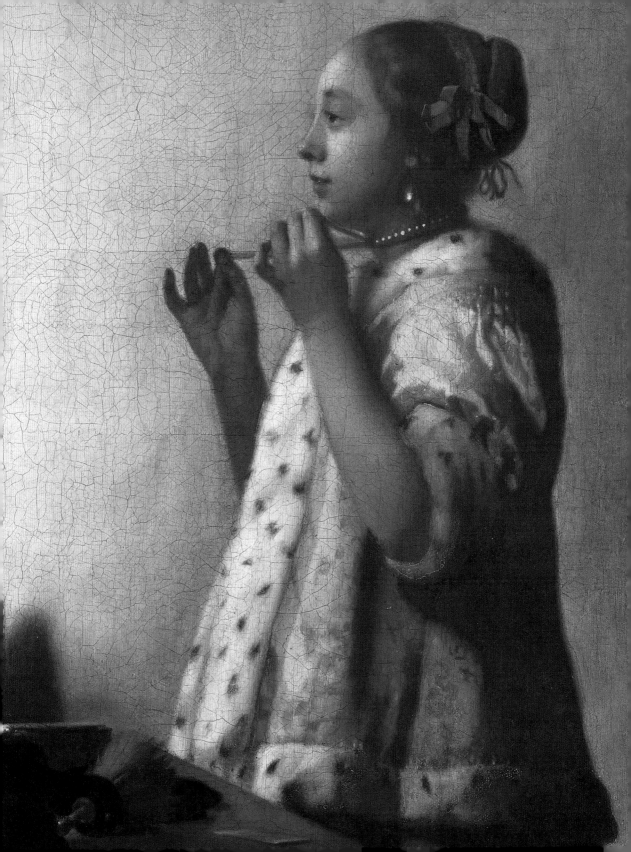

헤리트 터르 보르흐

아버지의 훈계 1654~1655년경

캔버스에 유채
71.4×62.1cm
1815년 컬렉션으로 편입

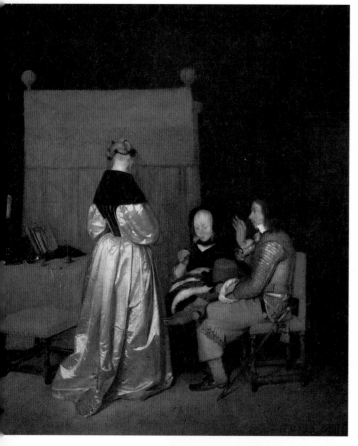

이미 17세기에 이 작품의 의미는 혼동을 불러일으켰다. 특히 괴테(Johann Wolfgang von Goethe)는 이 작품의 소재를 혼동하여 제목을 붙였고, 그 제목은 지금도 통용되고 있다. 작품의 분위기는 궁정의 문화와는 거리가 멀고 인물들의 의상을 볼 때, 이 작품의 소재는 '금전적 사랑'을 다루고 있는 것으로 보인다. 침대 윗부분의 캐노피와 측면의 책상은 당시 이런 활동과 연관되어 있다. 터르 보르흐는 그림의 구도 안에 인간의 존엄함을 무너트리는 비윤리적인 내용을 설명하기 위한 상징적인 요소들을 배치하고 있다. 거울, 분첩 상자, 촛대, 빗은 부덕과 사기의 동의어처럼 놓여 있다. 같은 관점에서 포도주를 음미하는 여인은 남성으로부터 돈을 받는 중개자처럼 보인다. 잔인할 정도로 현실을 있는 그대로 묘사하는 것과 달리 중세 시대 네덜란드 회화의 발전 속에서 터르 보르흐는 새로운 귀족적인 가치를 발전시켜나갔다. 화가의 윤리적인 경관화는 도덕성에 대한 경종을 울리기 위해서 부정적인 실례의 인물들의 행동을 강조하고 사회적인 맥락을 드러내면서도 균형 잡힌 구도를 지니고 있다.

작품의 수직 구도는 서 있는 여인을 강조하며 배경의 침대가 지닌 붉은 천과 여인의 '금속'같이 빛나는 공단 재질의 의상을 조화롭게 대비시킨다. 여인은 머리를 다른 방향으로 조금 돌리고 있기 때문에 작품을 보는 사람은 여인의 역할에 대한 궁금증을 갖고 주목하게 된다.

캔버스에 유채
81.3×65cm
왕실 컬렉션에서 유래

장 밥티스트 시메옹 샤르댕

삽화가 1737년

자신이 남긴 정물화와 마찬가지로 샤르댕의 인물화들은 정적이고, 거리를 가지고 농밀한 감정을 담고 있다. 화가는 부드러운 명암 속에 감추어진 대비와 사물의 윤곽선을 강

조하기 위한 색채의 구성을 연구했다. 디드로(Denis Diderot)에 따르면 샤르댕은 자신의 창조적인 능력을 발전시키기 위해서 아카데미의 연습뿐 아니라, 대상에 대한 직접적인 관찰과 연습에 대한 확신을 가지고 있었다. 샤르댕의 작품 속에서 스케치는 중요한 역할을 담당하지 않으며, 화가는 사실을 통해서 바라본 장면을 자신의 기억에 의지해서 그렸던 것으로 보인다. 〈삽화가〉는 미술 기법들을 연습하기 위한 도구로 자연이 아닌 다른 미술품을 복제하는 과정에 대한 비

판을 담고 있는 매우 중요한 작품이다. 파스텔을 통해 부드러운 색채를 강조하면서 유명세를 얻은 샤르댕의 작품들은 당대 주문자들의 인기를 독차지했다. 작품의 세부를 완성하지 않고 재현된 사물과 다른 마티에르를 통해 이야기를 다른 방식으로 강조하는 샤르댕의 작품들은 유럽의 정물화와 새로운 방식의 리얼리즘 회화를 발전시켜 나갔다. 이후에 마네부터 피카소까지, 모란디에서 세잔까지 수많은 화가들에게 영향을 끼쳤다.

젊은이의 초상은 흐트러진 노인의 얼굴을 바라보고 있으며, 이 그림 속의 스케치는 거의 캐리커처와 같이 묘사되어 있다. 거장들이 사용했던 것과 같은 재료를 준비하는 모습은 18세기의 엄격한 아카데미 교육의 관점을 이해할 수 있게 만들어준다.

장 앙투안 와토

프랑스 희극 1712~1720년경

캔버스에 유채
37×48cm
왕실 컬렉션에서 유래

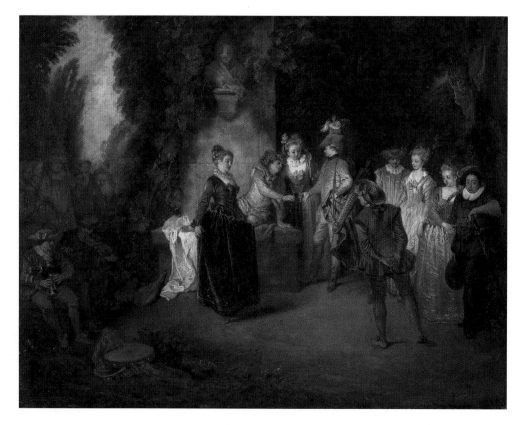

〈이탈리아 희극〉과 비교했을때 이 작품은 시기와 도상을 둘러싸고 다양한 논란을 불러일으켰다. 또한 등장인물들이 모두 프랑스 희극 배우라는 사실이 명확함에도 불구하고 이들이 공연하는 연극이 무엇인지는 확인하기 어렵다. 사실 이 장면은 희극인들의 간단한 회합일 수도 있으며 바쿠스(포도 나뭇잎이 있는 남성)와 큐피트(피리를 가지고 있는 인물)가 있는 고대 신화의 즐거움을 전달하는 것으로 해석할 수도 있다. 화면의 구도에서 중심부에 위치한 매력적이고 아름다운 여인의 상단에 광기와 풍자의 그리스 신인 모모스(Momos)가 흉상의 형태로 조각되어 있다. 와토는 종종 앞서 자신이 그렸던 작품에 새로운 요소와 인물을 배치하기도 했다. 이 그림의 경우 그가 새롭게 덧붙인 부분은 매우 혁신적인 부분인데 중앙의 세 인물, 춤추는 한 쌍의 인물과 가장 왼편의 남성이다. 작품의 등장인물들은 자신들을 둘러싼 배경을 중심으로 길게 서 있으며 왼편의 음악가들과 오른편 어둠 속에서 모습을 드러내며 조명을 받고 있는 연극배우들로 나뉘어져 있다. 신중하게 묘사된 극장의 무대를 배경으로 와토는 경쾌함과 우아함을 표현하는 데 성공했고, 이런 점은 이후 그가 제작했던 작품의 특징으로 구성된다.

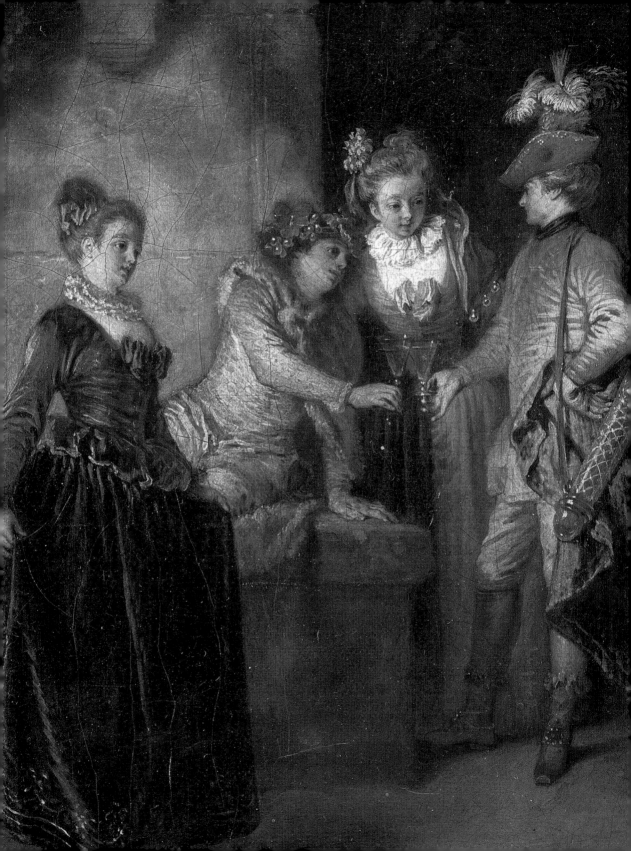

장 앙투안 와토

이탈리아 희극 1718~1719년경

캔버스에 유채
37×48cm
왕립 컬렉션에서 유래

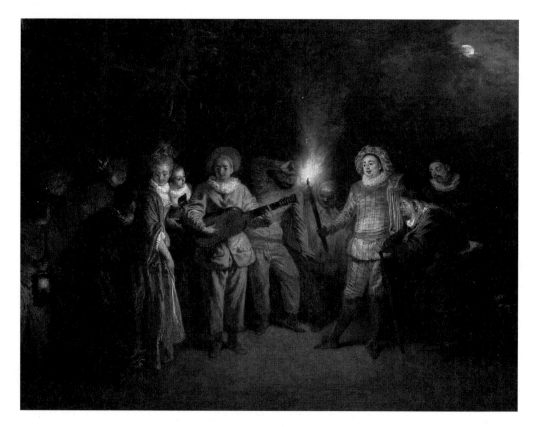

이 작품을 〈프랑스 희극〉과 쌍을 이루는 작품으로 보기는 어렵다. 〈프랑스 희극〉과 비교해보았을 때 더 가볍게 그려졌으며 인물의 크기도 더 크게 묘사되어 있다. 다른 작품처럼 이 그림의 경우도 주제가 무엇인지 확인하기는 어렵다. 하지만 와토가 사실적으로 그렸던 초상화에서 여러 배우들을 유추할 수 있으며, 인물들의 유사성으로 보아 이 작품은 아마도 1697년 떠났다가 1716년 프랑스로 돌아왔던 리코보니 희극단(Arte del Riccoboni)의 일원으로 유추해볼 수 있다. 오른쪽에서 왼쪽으로 스카라무차, 지팡이에 몸을 의지하는 늙은 마르치시노, 손에 횃불을 들고 있는 메제티노, 풀치넬라,

아를레퀸, 기타를 든 피에로, 콜롬비나, 이사벨라, 가짜 코를 붙인 판탈로네(혹은 발란초네), 비올레타, 브리겔라, 랜턴을 든 칸타리나의 모습(인물들의 이름은 이탈리아의 코메디아 델 아르테[commedia dell'arte]에 반복적으로 등장하는 인물 유형이다_역주)이 보인다. 이들이 왜 함께 모여 있는지 동기는 분명하지 않다. 아마도 희극이 끝난 후 배우들이 관람객에게 인사를 하는 풍경이거나, 리코보니 극단이 개장할 때 관람객에게 제공된 노래나 공연일 수도 있다. 와토가 묘사한 밤의 풍경은 차가운 달빛과 따뜻한 횃불을 적절하게 비교하며, 연극배우들의 표정과 몸짓으로 구성된 장면이 그늘에 펼쳐지고 있다.

앙투안 펜

프리드리히 대제 1739년

캔버스에 유채
80.5×65cm
1841년 컬렉션으로 편입

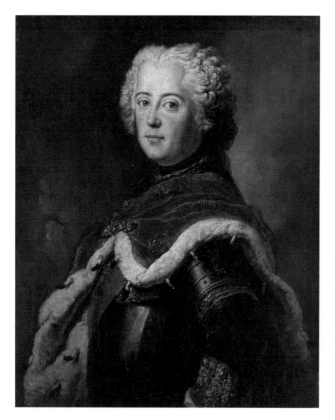

복합적인 감정의 시선, 입술이 만들어내는 우아한 표현은 인물의 활력과 교양을 드러

그림의 구도를 완성하는 반짝이며 풍부한 색의 대비와 빛이 만들어내는 효과는 앙투안 펜을 아카데미와 리고(Hyacinthe Rigaud)의 후계자로 만들었으며 이후 18세기를 주도했던 독일 리얼리즘 회화에 중요한 영향을 끼쳤다.

프로이센의 여러 군주들(프리드리히 1세, 프리드리히 빌헬름 1세, 프리드리히 대제)을 위해 궁전 화가로 일했던 프랑스인 앙투안 펜은 프로이센 궁전에 수많은 왕실 컬렉션을 남겼다. 그리고 그는 프리드리히 대제를 위해서 라인스버그, 샤를로텐부르크, 상수시와 같은 장소의 왕실 건축물을 장식하기 위한 수많은 정물화, 신화적 알레고리화, 프레스코화를 그렸다. 젊은 프리드리히의 공식적인 초상화는 인물의 특성과 신체적인 특징을 매우 잘 묘사하고 있다. 반짝이는 푸른 눈,

낸다. 사실 앙투안 펜은 동시대의 인물들이 잘 알고 있었던 왕의 특징을 순화시켰다.(그는 특히 급한 성미를 지니고 있었다.) 정치적인 성공을 바탕으로 프로이센 왕국을 강력한 국가로 발전시켰던 프리드리히 대제는 예술과 과학을 후원했다. 과학과 예술에 대한 그의 관심은 베를린과 포츠담에 지었던 수많은 건축물이나 기념 조각상들을 통해서 확인할 수 있으며, 19세기에 훗날 베를린 국립 회화관으로 바뀌게 될 미술관도 건립했다.

프랑수아 부셰

베누스와 큐피트 1742년경

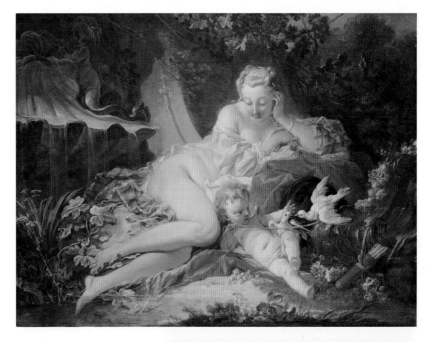

베누스는 그녀를 설명하는 전통적인 도상학적 요소로 장식되어 있다. 비둘기, 장미는 사랑과 열정을 의미하며 진주와 조개 형태의 분수는 이오니아 해에서 태어난 탄생 신화를 상기하는 요소이다.

세련된 연회, 사랑에 빠진 연인들의 품위 있는 모습을 다루던 부셰는 사랑의 여신에 대한 신화를 소재로 이 작품을 그렸다. 풍부한 색상과 분산된 빛, 섬세한 색조는 작품의 분위기를 구성하며 장식적인 리듬과 부드럽고 우아한 선은 로코코 회화의 감성을 잘 표현하고 있다. 여러 종류의 나무들이 자라고 있는 화려한 숲을 배경으로 여신 신체를 표현한 투명한 색채는 부셰의 선정적이며 우아하고 독창적인 유형을 보편적이고 부드러운 여인 신체의 전형으로 만들어냈다. 또한 완벽한 궁전 사회의 구성원으로서의 이상적인 여성으로 표현하고 있다. 와토로부터 많은 영향을 받았던 부셰는 로코코의 영혼을 재현하며 1740년부터 1760년까지 태양왕의 궁전에서 작품을 제작했다. 그는 신화적인 소재부터 초상, 전원 풍경, 연극의 이미지, 알레고리를 다루는 태피스트리를 위한 도안, 프레스코화까지 다양한 종류의

작품들을 고안했다. 부셰는 노년에 장식적이고 '가벼운' 작품의 효과들을 연구했는데, 이는 미술학교나 전통적인 회화적 규범에서 벗어나 있었지만 새로운 방식을 사용한 표면적인 이미지를 통해서 환상에 대한 표현으로 나아갔다.

조슈아 레이놀즈

캔버스에 유채
140.8×173.7cm
1978년 런던의 엘스미어 컬렉션에서 구입

조지 클라이브와 그의 가족 그리고 인디언 하녀 1765년

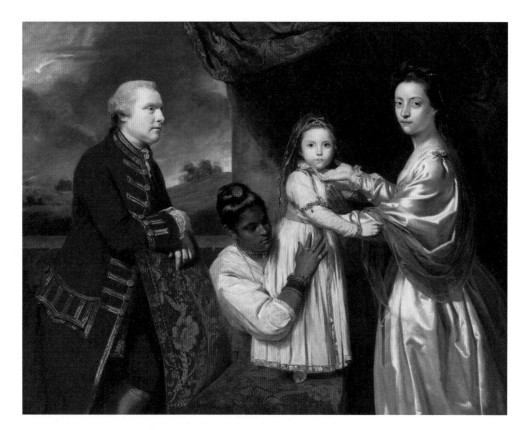

18세기 영국 역사의 특징 중 하나는 귀족 문화와 새로운 신흥 계급이 가진 도덕성의 절충이었다. 귀족이나 지방 영주의 대부분은 전원생활을 영위했으며 이들이 살아가는 실내는 점차 풍경, 정원, 실내를 배경으로 제작된 가족 초상화들로 장식되었다. 여기에는 권력의 이양이나 소유, 귀족의 권한과 같은 내용이 포함되어 있었다. 또한 이런 작품들에는 종종 비형식적인 그룹 초상화도 포함되어 있었는데, 이 그림이 이에 해당하는 대표적인 작품이다. 클라이브 경은 의자 등받이에 손을 올리고 있으며, 왼편에 펼쳐진 풍경과 대조되는 오른편의 전형적인 부르주아 계층의 거실에서 자신

의 가족들이 만들어내는 평화로운 '풍경'에 대해 자부심을 가지고 있는 것처럼 보인다. 열린 창문을 통해서 들어오는 빛은 우아한 어머니와 딸의 모습을 강조하고 이들은 관찰자를 응시한다. 반면 인디언 하녀는 작은 아이를 돌보고 있다. 레이놀즈가 그려내는 작품은 플랑드르와 이탈리아의 여러 작품에서 영향을 받았으며 개인적인 관점에서 구도와 양식을 발전시켜나갔다. 그는 자신이 떠올리는 다양한 역사적인 자료들을 절충하며 새로운 작품 세계를 발전시켜나갔으며, 이런 점이 레이놀즈가 18세기 영국을 대표하는 화가로 성장하도록 이끌었다.

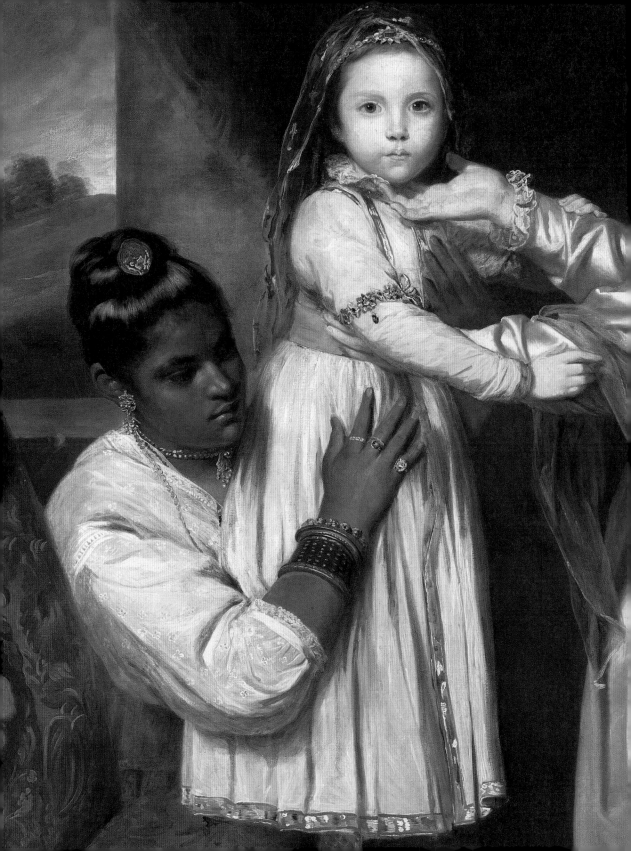

잠바티스타 티에폴로

성 아가타의 순교 1755년경

캔버스에 유채
184×131cm
1878년 런던 먼로 컬렉션으로부터 구입

성녀의 잘린 가슴이 쟁반 위에 놓여 있다. 이는 이교적인 종교를 받아들이겠다고 맹세하지 않았기 때문에 당한 고통을 표현한 부분이다. 성녀는 불타는 석탄 위를 걷는 고문을 당한 후 살아남았지만 감옥에서 순교했다.

원래 작품은 둥근 형태를 가지고 있었으며 이런 점은 잔도메니코 티에폴로(Giandomenico Tiepolo)의 판화를 통해서 확인할 수 있다. 이 작품과 유사한 구도는 같은 시기 뷔르츠부르크의 왕실 거주지에 설치했던 대형 프레스코화에서 확인할 수 있으며 이 그림은 로비고에 있는 렌디나라의 베네딕토회 수도원 교회의 오래된 주 제단화를 위해서 제작된 것이다. 티치아노의 회화 양식을 환기시키며 베네치아 제단화의 도상학적 형식을 만족시키면서 티에폴로는 연극적인 배경에 극적으로 기독교를 위해 자신의 삶을 희생하고 무한을 응시하는 표정으로 신체적 고통을 맞이한 순간을 배치하였다. 창백한 얼굴은 다른 부분에서 표현된 색채와 대

비를 이루며, 동시에 대리석의 색채를 연상시킨다. 베로네세(Paolo Veronese)의 영향을 받아 성녀의 교향인 시칠리아를 연상시키는 고전적인 건축물들을 배치하고 있다. 이 작품은 투명한 색채의 활용 외에도 이야기를 전달하면서 강조하는 세부 묘사와 인물의 몸짓, 예를 들어 절단된 가슴이 담긴 쟁반을 들어올리는 인물에 대한 묘사 등을 확인할 수 있다.

캔버스에 유채
66×51cm
1901년 카이저 프리드리히 박물관 협회에서 컬렉션으로 유입

프란체스코 과르디

하늘로 상승하는 열기구 1784년

1784년 4월 15일 몽골피에(Montgolfier) 형제는 베네치아 상공에 열기구를 성공적으로 쏘아 올렸다. 이 사건은 관중으로부터 많은 관심을 받았으며 문학 작가들을 통해 다양한 어조로 설명되었고 기념주화도 발

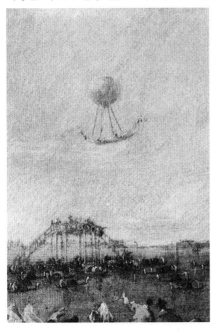

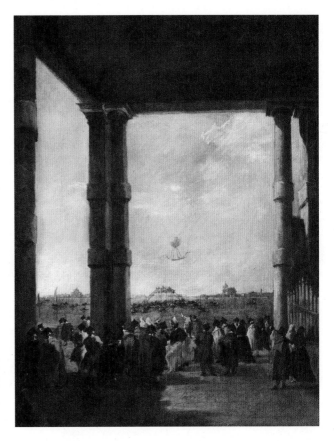

행되었다. 산마르코 광장과 접한 만에서 일어난 이 사건은 곧 판화로 제작되었는데, 이 실험의 무대는 대운하 옆의 작은 광장이었다. 그러나 과르디는 이 사건의 배경으로 레덴토레 교회와 지텔레 교회 사이에 있는 주데카 운하를 묘사했다. 또한 베네치아 대운하의 공간을 객관적으로 표현하기 위해서 화가는 빠른 속도의 거친 붓 터치를 통해 차가운 대기가 만들어내는 풍경을 명료하게 표현했고, 관람객에게 개인적

이고 독립적인 경험을 보여준다. 그의 작품 속에 있는 풍경과 인물들은 이성적인 공간으로 묘사된 배경 안에 펼쳐진다. 과르디는 세바스티아노 리치와 알레산드로 마냐스코(Alessandro Magnasco)의 작품을 접했고, 로코코 시대의 회화 양식에 관심을 가졌으며 종종 베네치아 도시를 다루고 건축적인 카프리치(capricci, 건축의 세부를 정밀하게 그린 환상화)를 그렸으며 이 작품처럼 역사적인 사건을 기록하기도 했다.

약 6m의 크기를 지닌 열기구는 작품의 아래 부분에서 관찰할 수 있는 곤돌라를 기준으로 볼 때 약 600m의 상공을 부유하고 있는 것으로 추정된다. 전경의 해양 세관 건물의 수많은 군중이 이를 구경하고 있으며, 그 뒤편으로 여기 저기 움직이는 곤돌라들을 볼 수 있다.

토마스 게인즈버러

마샴 가의 아이들 1787년

캔버스에 유채
243×182cm
1982년 파리 로칠드 자작 컬렉션에서 구입

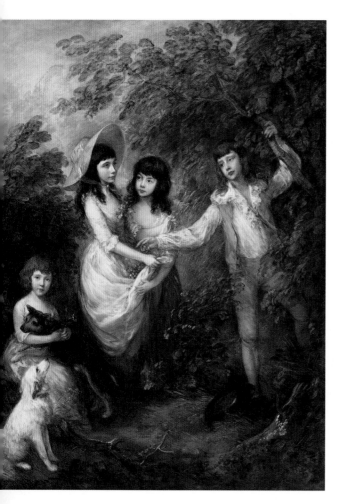

레이놀즈와 게인즈버러. 역사 속에서 이 두 사람은 늘 경쟁관계였다고 기록되어 있다. 하지만 게인즈버러가 작품을 완성하고 어느 정도 시간이 지난 후 레이놀즈가 행했던 유명한 아카데미의 '담화'에서 그는 게인즈버러의 작품들이 현실에 대한 '강렬한 직관적 인식'을 확인할 수 있는 뛰어난 작품이라고 언급했다. 물론 두 사람은 서로 다른 예술적인 결과물을 생산했다. 게인즈버러는 17세기 프랑스 회화의 전통에 관심을 가졌고, 회화가 객관적인 가치를 지닐 수 없다고 믿었다. 그렇기 때문에 그는 자신의 감정을 표현하기 위해 서정적이고 부드러운 회화적 양식을 발전시켜나갔다. 이런 특징은 풍경의 표현 방식을 통해서 쉽게 확인할 수 있지만 그가 그린 인물들에도 현실적인 자연스러움과 더불어 화가의 주관이 반영되어 있다. 게인즈버러는 사회적 보편성과 개인의 감정을 집약한 그림을 그렸다. 동시대의 평론가들이 게인즈버러의 작품에서 관찰할 수 있는 부드러운 붓 터치를 비판했지만 화가는 이를 통해서 자신의 감정을 확신하고 표현했다. 화가는 〈마샴 가의 아이들〉에서 풍경의 배치를 통해 인물의 특징을 강조하고 완결된 느낌을 부여했다. 그는 자연의 풍광을 통해 영국 부유층을 귀족 가문 자제들의 느낌을 효율적으로 부연설명하고 있다. 당시 게인즈버러에게 작품을 주문한 귀족과 영주들은 이러한 작품 양식을 만족스러워했다. 그의 작품들은 공식적인 초상화에서 관찰되는 엄격하고 정적인 분위기와 차별되기 때문이다. 나무들이 구성하는 풍경은 아이들을 액자처럼 감싸고 있으며 흥미로운 빛의 처리는 작품의 주인공들에 대한 관람객의 몰입을 이끌어내고 있다.

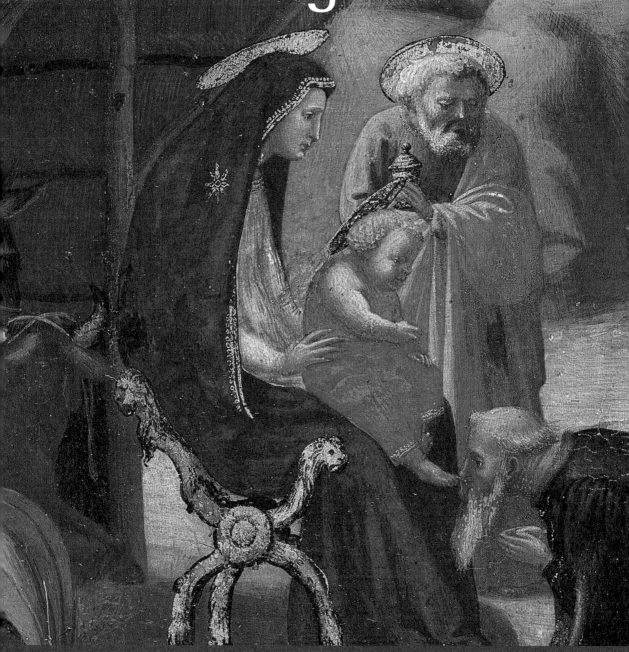

Gemäldegalerie

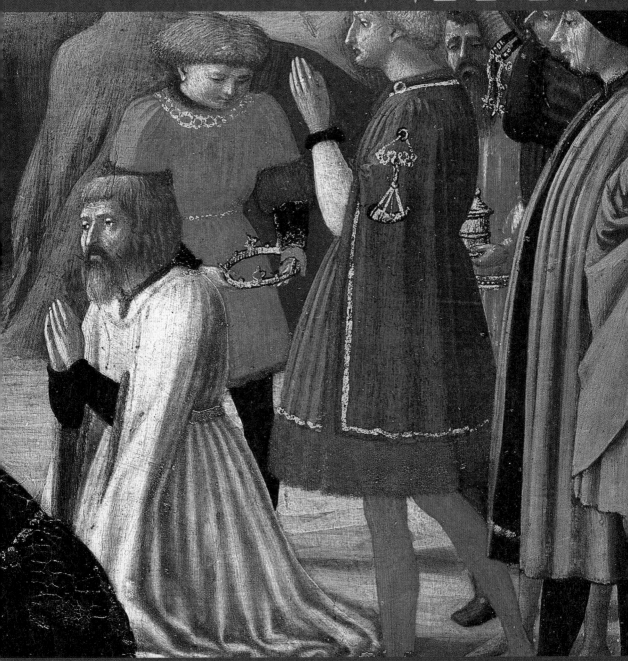

베를린 국립 회화관

Gemäldegalerie

Stauffenbergstraße 40 10785 Berlin Germany

Tel : +49 (0)30 / 266424001

Fax : +49 (0)30 / 266424003

gg[at]smb.spk-berlin.de

안내데스크

Tel : +49 (0)30 / 266424242 (월~금: 9:00~14:00)

Fax : +49 (0)30 / 266422290

service@smb.museum

개장시간

화요일~일요일: 10:00 ~ 18:00

주말 11:00 개관

목요일 20:00 까지 연장개관

월요일 휴관

폐관 30분 전까지 발권 가능

교통편

전철 : U-BahnU2, S-Bahn S1, S2, S25

포츠다머 플라츠 역(Potsdamer Platz)

버스 : M29 포츠다머 브뤼케 역(Potsdamer Brücke)

M41 포츠다머 플라츠 역(Potsdamer Platz Bhf /
Voßstraße)

M48, M85 쿨투르포룸 역(Kulturforum)

200 필하모니 역(Philharmonie)

가이드

베를린 국립 회화관은 모든 개장시간에 미술관 가이드 프로그램을 예약제로 운영하고 있다. 특별한 그룹 혹은 외국어 가이드의 경우에는 방문 전에 전화로 예약이 필요하다.

기타서비스

서점

까페

(2014년 기준)

고전미술 전시관 조각과 장식미술 전시관

■ 13~16세기 독일 회화 전시실

□ 14~16세기 네덜란드 회화 전시실

□ 17세기 플랑드르 유파와 네덜란드 회화 전시실

■ 18세기 영국, 프랑스, 독일 회화 전시실

□ 17~18세기 이탈리아, 프랑스, 스페인 회화 전시실

□ 13~16세기 이탈리아 회화 전시실

□ 13~18세기 유럽 회화 전시실

화가 및 작품 색인

Photo Reference

AKG-Images, Berlino
Archivio Mondadori-Electa, Milano
Artothek, Weilheim
Bildarchiv Preussischer Kulturbesitz, Berlin
Erich Lessing / Contrasto, Milano
Laif / Contrasto, Milano